zhōng　rì　wén

中日文版
精熟級
華語文書寫能力
習字本：

依國教院三等七級分類，
含日文釋意及筆順練習　**QR Code**

Chinese × Japanese

6

編者序

　　自 2016 年起，朱雀文化一直經營習字帖專書。6 年來，我們一共出版了 10 本，雖然沒有過多的宣傳、縱使沒有如食譜書、旅遊書那樣大受青睞，但銷量一直很穩定，在出版這類書籍的路上，我們總是戰戰兢兢，期待把最正確、最好的習字帖專書，呈現在讀者面前。

　　這次，我們準備做一個大膽的試驗，將習字帖的讀者擴大，以國家教育研究院邀請學者專家，歷時 6 年進行研發，所設計的「臺灣華語文能力基準（Taiwan Benchmarks for the Chinese Language，簡稱 TBCL）」為基準，將其中的三等七級 3,100 個漢字字表編輯成冊，附上漢語拼音、筆順及日文解釋，最重要的是每個字加上了筆順練習 QR Code 影片，希望對中文字有興趣的外國人，可以輕鬆學寫字。

　　這一本中日文版的依照三等七級出版，第一～第三級為基礎版，分別有 246 字、258 字及 297 字；第四～第五級為進階版，分別有 499 字及 600 字；第六～第七級為精熟版，各分別有 600 字。這次特別分級出版，讓讀者可以循序漸進地學習之外，也不會因為書本的厚度過厚，而導致不好書寫。

　　精熟版的字較難，筆劃也較多，讀者可以由淺入深，慢慢練習，是一窺中文繁體字之美的最佳範本。希望本書的出版，有助於非以華語為母語人士學習，相信每日 3 ～ 5 字的學習，能讓您靜心之餘，也品出習字的快樂。

療癒人心悅讀社

如何使用本書 *How to use*

本書獨特的設計，讀者使用上非常便利。本書的使用方式如下，讀者可以先行閱讀，讓學習事半功倍。

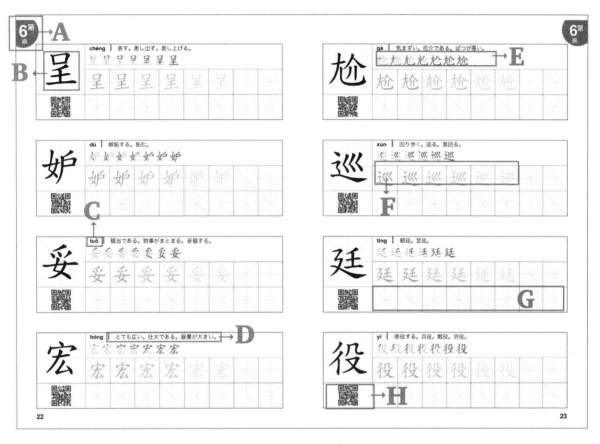

A. **級數**：明確的分級，讀者可以了解此冊的級數。

B. **中文字**：每一個中文字的字體。

C. **漢語拼音**：可以知道如何發音，自己試著練看看。

D. **日文解釋**：該字的日文解釋，非以華語為母語人士可以了解這字的意思；而當然熟悉中文者，也可以學習日語。

E. **筆順**：此字的寫法，可以多看幾次，用手指先行練習，熟悉此字寫法。

F. **描紅**：依照筆順一個字一個字描紅，描紅會逐漸變淡，讓練習更有挑戰。

G. **練習**：描紅結束後，可以自己練習寫寫看，加深印象。

H. **QR Code**：可以手機掃描 QR Code 觀看影片，了解筆順書寫，更能加深印象。

目錄 contents

中文語句
簡單教

學

中文語句簡單教學

在《華語文書寫能力習字本中日文版》前 5 冊中,編輯部設計了「練字的基本功」單元及「有趣的中文字字」,透過一些有趣的方式,更了解中文字。現在,在精熟級 6〜7 冊中,簡單說明中文語句的結構,希望對中文非母語的你,學習中文有事半功倍的幫助。

中文字的詞性

中文字詞性簡單區分為二:實詞和虛詞。實詞擁有實際的意思,一看就懂的字詞;虛詞就是沒有實在意義,通常用來表示動作銜接或語氣內。

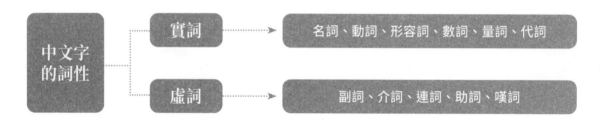

◆ 實詞的家族

實詞包括名詞、動詞、形容詞、數詞、量詞、代詞六類。

❶ 名詞(noun):用來表示人、地、事、物、時間的名稱。例如孔子、妹妹、桌子、海邊、早上等。

❷ 動詞(verb):表示人或物的行為、動作、事件發生。例如:看、跑、跳等。

❸ 形容詞(adjective):表示人、事、物的性質或狀態,用來修飾名詞。如「勇敢的」妹妹、「圓形」的桌子、「一望無際」的海邊、「晴朗的」早晨等等。

❹ 數詞(numeral):表示數目的多少或次序的先後。例如「零」、「十」、「第一」、「初三」。

❺ 量詞(quantifier):表示事物或動作的計算單位的詞。數詞不能和名詞直接結合,要加量詞才能表達數量,例如物量詞「個」、「張」;動量詞「次」、「趟」、「遍」;指量詞「這個」、「那本」。如:十張紙、再讀一遍、三隻貓、那本漫畫書。

❻ 代詞(Pronoun):又叫代名詞,用來代替名詞、動詞、形容詞、數量詞的詞,例:我、他們、自己、人家、誰、怎樣、多少。

◆ 虛詞的家族

虛詞包含副詞、介詞、連詞、助詞、嘆詞。

❶ 副詞(adverb):用來限制或修飾動詞、形容詞,來表示程度、範圍、時間等的詞。像是非常、很、偶爾、剛才等詞。例如:非常快樂、跑得很快、剛才她笑了、他偶爾會去圖書館。

❷ 介詞(preposition):介詞是放在名詞、代詞之前,合起來組成「介詞短語」用來修飾動詞或形容詞。像是:從、往、在、當、把、對、同、為、以、比、跟、被等這些字都屬於介詞。例如:我在家等妳。「在」是介詞,「在家」是「介詞短語」,用來修飾「等妳」。

❸ **連詞（conjunction）**：又叫連接詞，主要用來連接「詞」、「短語」和「句子」。和、跟、與、同、及、或、並、而等，都是連詞。例如：原子筆「和」尺都是常用的文具；這個活動得到長官「與」學員的支持；媽媽「跟」阿姨經常去旅遊。

❹ **助詞（particle）**：放著在詞、短語、句子的前面、後面或中間，協助實詞發揮更大的功能。常見的助詞有：的、地、得、所等。例如綠油油「的」稻田、輕輕鬆鬆「地」逛街等。

❺ **嘆詞（interjection）**：用來表示說話時的各種情緒的詞，如：喔、啊、咦、哎呀、唉、呵、哼、喂等，要注意的是嘆詞不能單獨使用存在。例如：啊！出太陽了！

中文句子的結構

中文句子是由上述的詞和短語（詞組）組成的，簡單的說有「單句」及「複句」兩種。

◆ 單句：人（物）＋事

一句話就能表示一件事，這就叫「單句」。
句子的結構如下：

誰 ＋ 是什麼 → 小明是小學生。
誰 ＋ 做什麼 → 小明在吃飯。
誰 ＋ 怎麼樣 → 我吃飽了。
什麼 ＋ 是什麼 → 鉛筆是我的。
什麼 ＋ 做什麼 → 小羊出門了。
什麼 ＋ 怎麼樣 → 天空好藍。

簡單的人（物）＋事，也可以加入形容詞或量詞、介詞等，
讓句子更豐富，但這句話只講一件事，所以仍然是單句。

誰 ＋（形容詞）＋ 是什麼 → 小明是（可愛的）小學生。
誰 ＋（介詞）＋ 做什麼 → 小明（在餐廳）吃飯。
（嘆詞）＋ 誰 ＋ 怎麼樣 →（啊！）我吃飽了。
（量詞）＋ 什麼 ＋ 是什麼 →（那兩支）鉛筆是我的。
什麼 ＋（形容詞）＋ 做什麼 → 小羊（快快樂樂的）出門了。
（名詞）＋ 什麼 ＋ 怎麼樣 →（今天）天空好藍。

◆ 複句：講 2 件事以上的句子

包含兩個或兩個以上的句子，就叫複句。
我們寫文章時，如果想表達較複雜的意思，就要使用複句。像是：

他喜歡吃水果，也喜歡吃肉。
小美做完功課，就玩電腦。
你想喝茶，還是咖啡？
今天不但下雨，還打雷，真可怕！
他因為感冒生病，所以今天缺席。
雖然他十分努力讀書，但是月考卻考差了。

中日文版
精熟級

6

乃 nǎi｜あなた。あなたの。…は…である。

乃乃

乃 乃 乃 乃 乃 乃

乞 qǐ｜願う。乞い求める。行乞する。物乞い。

乞乞乞

乞 乞 乞 乞 乞 乞

丹 dān｜赤色。真心。漢方の丹薬、仙丹。鉱物の丹砂。牡丹。

丹丹丹丹

丹 丹 丹 丹 丹 丹

允 yǔn｜求める。許す。許可する。公平である。

允允允允

允 允 允 允 允 允

兮	xī 漢文の助詞、句間、句末、語末に用いて、「啊」の使い方に似る。
	兮 兮 兮 兮
	兮 兮 兮 兮 兮 兮

匀	yún 均等である。時間などをあけておく。
	匀 匀 匀 匀
	匀 匀 匀 匀 匀 匀

勾	gōu 削除する。引き起こす。輪郭を描く。引っかける。
	勾 勾 勾 勾
	勾 勾 勾 勾 勾 勾

gòu 犯罪などの事柄、行い。

幻	huàn まぼろし。現実的でない。幻覚。変幻する。
	幻 幻 幻 幻
	幻 幻 幻 幻 幻 幻

扎

zhā | 針などで刺す。潜り込む。突き刺す。

扎扎扎扎

扎 扎 扎 扎 扎 扎

zhá | ひもなどで縛る。束ねる。躊躇する。

斗

dòu | 升形の物、例えば漏斗。北斗星の略称。容積の単位。

斗斗斗斗

斗 斗 斗 斗 斗 斗

曰

yuē | …と言う。曰く。

曰曰曰曰

曰 曰 曰 曰 曰 曰

歹

dǎi | 悪いこと。悪い。陰険である。

歹歹歹歹

歹 歹 歹 歹 歹 歹

氏

shì 家族のみょうじ。貴族、専門家に対する尊称。

氏 氏 氏 氏

氏 氏 氏 氏 氏 氏

丘

qiū 小山。墓。中国人の姓の一つ。

丘 丘 丘 丘 丘

丘 丘 丘 丘 丘 丘

占

zhān 占い。占う。

占 占 占 占 占

占 占 占 占 占 占

zhàn 占領する。占有する。獲得する。

叨

dāo くどくど言う。ぶつぶつ言う。　**tāo** おかげさまで。

叨 叨 叨 叨 叨

叨 叨 叨 叨 叨 叨

奴 nú | 奴隷。しもべ。人に対する軽蔑する称呼。人を卑しめていう語。

奴奴奴奴奴

奴 奴 奴 奴 奴 奴

斤 chì | 責める。見張る。指さす。資金などを拠出する。

斤斤斤斤斤

斤 斤 斤 斤 斤 斤

甩 shuǎi | 振り回す。見捨てる。投げる。振る。振られる。気に留める。

甩甩甩甩甩

甩 甩 甩 甩 甩 甩

亦 yì | …も。同様に。

亦亦亦亦亦亦

亦 亦 亦 亦 亦 亦

伏	**fú** 伏せる。隠れる。罪などを認める。付き従う。潜伏する。伏兵。
	伏伏伏伏伏伏
	伏 伏 伏 伏 伏 伏

伐	**fá** 木を切る。伐採する。討伐する。自慢する。功績。
	伐伐伐伐伐伐
	伐 伐 伐 伐 伐 伐

兆	**zhào** 兆し。しるし。数の多いこと。
	兆兆兆兆兆兆
	兆 兆 兆 兆 兆 兆

刑	**xíng** 犯人を処罰する方法の総称。刑罰。
	刑刑刑刑刑刑
	刑 刑 刑 刑 刑 刑

劣

liè | 「優」の対語。劣る。不良である。劣等である。

劣 劣 劣 劣 劣 劣

劣 劣 劣 劣 劣 劣

后

hòu | 君主の正妻、皇后、王后。「後」と通用する。

后 后 后 后 后 后

后 后 后 后 后 后

吏

lì | 官吏。役人。

吏 吏 吏 吏 吏 吏

吏 吏 吏 吏 吏 吏

妄

wàng | むやみに。筋道がない。妄言。妄想。

妄 妄 妄 妄 妄 妄

妄 妄 妄 妄 妄 妄

旨

zhǐ | 意義。趣旨。宗旨。皇帝と皇后の命令。

旨 旨 旨 旨 旨 旨

旨 旨 旨 旨 旨 旨

旬

xún | 十日間。十年。

旬 旬 旬 旬 旬 旬

旬 旬 旬 旬 旬 旬

朽

xiǔ | 木が朽ちる。腐る。衰える。

朽 朽 朽 朽 朽 朽

朽 朽 朽 朽 朽 朽

臣

chén | 「君」の対語。君王時代の官吏。君主に対する役人の自称。

臣 臣 臣 臣 臣 臣

臣 臣 臣 臣 臣 臣

佈

bù | 広がる。分布する。配置する。公布する。

佈佈佈佈佈佈佈

佈 佈 佈 佈 佈 佈

佑

yòu | 助ける。保護する。

佑佑佑佑佑佑佑

佑 佑 佑 佑 佑 佑

卵

luǎn | 虫、魚、鳥、蟻などの雌が体外に産み出す卵子のこと。

卵卵卵卵卵卵卵

卵 卵 卵 卵 卵 卵

君

jūn | 封建時代の君主。統治する。

君君君君君君君

君 君 君 君 君 君

吻 wěn キスする。口づけをする。口ぶり。

吻吻吻吻吻吻吻

吻 吻 吻 吻 吻 吻

吼 hǒu 大声で叫ぶ。動物が吠える。怒鳴る。

吼吼吼吼吼吼吼

吼 吼 吼 吼 吼 吼

吾 wú 私。私とも。私の。

吾吾吾吾吾吾吾

吾 吾 吾 吾 吾 吾

呂 lǚ 中国人の姓の一つ。古代中国十二律のうち、陰に属する六音。

呂呂呂呂呂呂呂

呂 呂 呂 呂 呂 呂

呈

chéng | 表す。差し出す。差し上げる。

呈 呈 呈 呈 呈 呈 呈

呈 呈 呈 呈 呈 呈

妒

dù | 嫉妬する。妬む。

妒 妒 妒 妒 妒 妒 妒

妒 妒 妒 妒 妒 妒

妥

tuǒ | 穏当である。物事がまとまる。妥協する。

妥 妥 妥 妥 妥 妥 妥

妥 妥 妥 妥 妥 妥

宏

hóng | とても広い。壮大である。器量が大きい。

宏 宏 宏 宏 宏 宏 宏

宏 宏 宏 宏 宏 宏

尬

gà | 気まずい。厄介である。ばつが悪い。

尬 尬 尬 尬 尬 尬 尬

尬 尬 尬 尬 尬 尬

巡

xún | 回り歩く。巡る。見回る。

巡 巡 巡 巡 巡 巡

巡 巡 巡 巡 巡 巡

廷

tíng | 朝廷。宮廷。

廷 廷 廷 廷 廷 廷

廷 廷 廷 廷 廷 廷

役

yì | 使役する。兵役。戦役。労役。

役 役 役 役 役 役 役

役 役 役 役 役 役

忌 jì 妬む。恐れる。恐がる。やめる。喪中。

忌忌忌忌忌忌忌

忌 忌 忌 忌 忌 忌

扯 chě 引っ張る。声を張り上げる。話をそらす。

扯扯扯扯扯扯扯

扯 扯 扯 扯 扯 扯

抉 jué 選択する。

抉抉抉抉抉抉抉

抉 抉 抉 抉 抉 抉

抑 yì 抑える。…それとも。さて。おとす。へらす。

抑抑抑抑抑抑抑

抑 抑 抑 抑 抑 抑

旱

hàn 長い間雨が降らないこと。長い日照り。陸上の交通。

旱旱旱旱旱旱旱

旱 旱 旱 旱 旱 旱

汰

tài 淘汰する。

汰汰汰汰汰汰汰

汰 汰 汰 汰 汰 汰

沐

mù 髪の毛を洗う。恩恵などをかぶる。

沐沐沐沐沐沐沐

沐 沐 沐 沐 沐 沐

盯

dīng じっと見る。見つめる。

盯盯盯盯盯盯盯

盯 盯 盯 盯 盯 盯

禿

tū | はげ。はげる。物体の先がすりきれる。

禿 禿 禿 禿 禿 禿 禿

禿 禿 禿 禿 禿 禿

肖

xiào | そっくりである。似ている。中国人の姓の一つ、例えば俳優の肖战。

肖 肖 肖 肖 肖 肖 肖

肖 肖 肖 肖 肖 肖

肝

gān | 消化器官の肝臓。大切である。

肝 肝 肝 肝 肝 肝 肝

肝 肝 肝 肝 肝 肝

芒

máng | ひかり。すすき。草木のとげ。刃剣の刃先。

芒 芒 芒 芒 芒 芒

芒 芒 芒 芒 芒 芒

辰

chén | 地支の5番め。日がら。時間。太陽と月と日の総称。

辰辰辰辰辰辰辰

辰 辰 辰 辰 辰 辰

迅

xùn | はやい。はげしい。

迅迅迅迅迅迅

迅 迅 迅 迅 迅 迅

併

bìng | 合併する。合わせる。併用する。

併併併併併併併併

併 併 併 併 併 併

侈

chǐ | 贅沢する。大きい。節度がない。

侈侈侈侈侈侈侈侈

侈 侈 侈 侈 侈 侈

卑

bēi | 「尊」の対語。地位が低い。下劣である。卑しめる。謙虚である。

卑 卑 卑 卑 卑 卑 卑 卑

卑 卑 卑 卑 卑 卑

卓

zhuō | 優れている。抜群である。卓越である。中国人の姓の一つ。

卓 卓 卓 卓 卓 卓 卓 卓

卓 卓 卓 卓 卓 卓

坡

pō | 坂。斜めである。

坡 坡 坡 坡 坡 坡 坡 坡

坡 坡 坡 坡 坡 坡

坦

tǎn | 平坦である。心が広い。はっきりしている。

坦 坦 坦 坦 坦 坦 坦 坦

坦 坦 坦 坦 坦 坦

奈 nài｜なんとも仕方がない。

奈 奈 奈 奈 奈 奈 奈 奈

奈 奈 奈 奈 奈 奈

奉 fèng｜年長者などに捧げる。尊敬する。信仰する。謹んで受ける。

奉 奉 奉 奉 奉 奉 奉 奉

奉 奉 奉 奉 奉 奉

妮 nī｜下女。若い女の子。

妮 妮 妮 妮 妮 妮 妮 妮

妮 妮 妮 妮 妮 妮

屈 qū｜曲げる。屈服する。不満である。無念である。罪をなすりつける。

屈 屈 屈 屈 屈 屈 屈 屈

屈 屈 屈 屈 屈 屈

披 pī | 布団などをかぶる。広げる。割れる。暴き出す。

披披披披披披披披

披 披 披 披 披 披

抹 mǒ | 拭く。拭う。塗りつける。消す。取り去る。

抹抹抹抹抹抹抹抹

抹 抹 抹 抹 抹 抹

mò | 塗ってならす。遠回しに言う。

押 yā | 犯人などを拘束する。取り押さえる。担保する。署名する。保証金。

押押押押押押押押

押 押 押 押 押 押

抛 pāo | 捨てる。投げる。暴露する。捨て売りをする。

抛抛抛抛抛抛抛抛

抛 抛 抛 抛 抛 抛

拐

guǎi | 誘拐する。詐欺する。方向を変える。足を引きずる。

拐拐拐拐拐拐拐拐

拐 拐 拐 拐 拐 拐

拓

tuò | 開拓する。土地を切り開く。　**tà** | 拓本を取る。石摺り。

拓拓拓拓拓拓拓拓

拓 拓 拓 拓 拓 拓

旺

wàng | 盛んである。強い。

旺旺旺旺旺旺旺旺

旺 旺 旺 旺 旺 旺

枉

wǎng | 法律などを曲げる。無駄である。無実の罪を着せる。わざと。

枉枉枉枉枉枉枉枉

枉 枉 枉 枉 枉 枉

析

xī | 分析する。解析する。別れる。分ける。

析 析 析 析 析 析 析 析

析 析 析 析 析 析

枚

méi | コインなど形の小さい物、あるいはミサイルなどの数を数える単位。

枚 枚 枚 枚 枚 枚 枚 枚

枚 枚 枚 枚 枚 枚

歧

qí | 分かれる。一致しない。

歧 歧 歧 歧 歧 歧 歧 歧

歧 歧 歧 歧 歧 歧

沫

mò | よだれ。泡。水の泡。

沫 沫 沫 沫 沫 沫 沫 沫

沫 沫 沫 沫 沫 沫

沮

jǔ | 気落ちする。敗れる。崩れる。

沮 沮 沮 沮 沮 沮 沮 沮

沮 沮 沮 沮 沮 沮

沸

fèi | 湯などが沸く。騒がしい。やかましい。

沸 沸 沸 沸 沸 沸 沸 沸

沸 沸 沸 沸 沸 沸

泛

fàn | 浮かぶ。あまねく。一般的である。現実離れている。

泛 泛 泛 泛 泛 泛 泛

泛 泛 泛 泛 泛 泛

泣

qì | 小声で泣く。涙を流す。

泣 泣 泣 泣 泣 泣 泣 泣

泣 泣 泣 泣 泣 泣

玫 méi ｜ バラ科の落葉低木、例えば玫瑰。美しい赤色の石。

玫 玫 玫 玫 玫 玫 玫 玫

玫 玫 玫 玫 玫 玫

糾 jiū ｜ からみつく。告発する。誤りを直す。結集する。

糾 糾 糾 糾 糾 糾 糾 糾

糾 糾 糾 糾 糾 糾

股 gǔ ｜ 太もも。もち分。企業などの部門名。

股 股 股 股 股 股 股 股

股 股 股 股 股 股

肪 fáng ｜ 動物の体内の油。脂肪。

肪 肪 肪 肪 肪 肪 肪 肪

肪 肪 肪 肪 肪 肪

芝

zhī │ 植物の名。マンネンタケ、靈芝。

芝芝芝芝芝芝

芝 芝 芝 芝 芝 芝

芹

qín │ 植物の名。セロリ。セリ。

芹芹芹芹芹芹芹

芹 芹 芹 芹 芹 芹

采

cǎi │ 様子や姿。喝采する。彩と通じ、色。採と通じ、採集する。

采采采采采采采采

采 采 采 采 采 采

侮

wǔ │ いじめる。軽蔑する。

侮侮侮侮侮侮侮侮

侮 侮 侮 侮 侮 侮

| 侯 | hóu | 侯爵。高官貴人。中国人の姓の一つ。 |

侯侯侯侯侯侯侯侯侯

侯 侯 侯 侯 侯 侯

| 促 | cù | 差し迫る。促す。近づける。促成する。 |

促促促促促促促促促

促 促 促 促 促 促

| 俊 | jùn | 才知、才能などが優れている。容貌が美しい。 |

俊俊俊俊俊俊俊俊俊

俊 俊 俊 俊 俊 俊

| 削 | xiāo | 削る。果物などの皮を剥く。テニスなどでカットする。 |

削削削削削削削削削

削 削 削 削 削 削

xuè | 削弱する。

勁

jìn 力。やる気。態度。力が強い。

勁 勁 勁 勁 勁 勁 勁 勁 勁

勁 勁 勁 勁 勁 勁

叛

pàn 裏切る。違背する。

叛 叛 叛 叛 叛 叛 叛 叛 叛

叛 叛 叛 叛 叛 叛

咦

yí えぇ、あれっ、おや、まぁなど驚きやいぶかりを表す感嘆詞。

咦 咦 咦 咦 咦 咦 咦 咦 咦

咦 咦 咦 咦 咦 咦

咪

mī にこにこしている。猫の鳴き声ニャーニャー。

咪 咪 咪 咪 咪 咪 咪 咪 咪

咪 咪 咪 咪 咪 咪

咱

| zán | 古典小説、劇の中で、人物の自称。 |

咱咱咱咱咱咱咱咱咱

咱　咱　咱　咱　咱　咱

| zá | 俺。おいら。俺たち。われわれ。 |

哄

| hōng | どっと笑う。わいわい。 | hǒng | 騙す。あやす。 |

哄哄哄哄哄哄哄哄哄

哄　哄　哄　哄　哄　哄

垂

| chuí | 垂れる。ぶら下がる。もう少しで。後世に伝わる。辺垂。 |

垂垂垂垂垂垂垂垂

垂　垂　垂　垂　垂　垂

契

| qì | 契約。気が合う。 |

契契契契契契契契契

契　契　契　契　契　契

屍

shī | 死んだ人、動物の体。

屍 屍 屍 屍 屍 屍 屍 屍 屍

屍 屍 屍 屍 屍 屍

彥

yàn | 才徳が優れている人。

彥 彥 彥 彥 彥 彥 彥 彥 彥

彥 彥 彥 彥 彥 彥

怠

dài | 怠ける。だるい。疎かにすること。

怠 怠 怠 怠 怠 怠 怠 怠 怠

怠 怠 怠 怠 怠 怠

恆

héng | いつもの。いつまでも変わらないこと。普通のこと。

恆 恆 恆 恆 恆 恆 恆 恆 恆

恆 恆 恆 恆 恆 恆

恍 huǎng ぼんやりする。はっと。うっとりする。

恍恍恍恍恍恍恍恍恍

恍 恍 恍 恍 恍 恍

昭 zhāo 明らかである。明るい。

昭昭昭昭昭昭昭昭昭

昭 昭 昭 昭 昭 昭

枯 kū 草木が枯れる。生気がない。衰える。枯渇する。生活が無味である。

枯枯枯枯枯枯枯枯枯

枯 枯 枯 枯 枯 枯

柄 bǐng 掌握する。物の手で握る部分。取っ手。弱点。

柄柄柄柄柄柄柄柄柄

柄 柄 柄 柄 柄 柄

柚 yòu │ 植物の名。ゆず。

柚柚柚柚柚柚柚柚柚

柚 柚 柚 柚 柚 柚

歪 wāi │ 傾いている。不正な。正当でない。行いなどが激しい。

歪歪歪歪歪歪歪歪歪

歪 歪 歪 歪 歪 歪

洛 luò │ 中国の河南省の洛陽の略称。

洛洛洛洛洛洛洛洛洛

洛 洛 洛 洛 洛 洛

津 jīn │ 渡し場。つば、汗など。交通の要所。手当。

津津津津津津津津津

津 津 津 津 津 津

洪 | hóng | 広く大きい。洪水。中国人の姓の一つ。

洪洪洪洪洪洪洪洪洪

洪　洪　洪　洪　洪　洪

洽 | qià | 調和する。相談する。交渉する。

洽洽洽洽洽洽洽洽洽

洽　洽　洽　洽　洽　洽

牲 | shēng | 牛、羊、馬などの家畜。祭祀用の家畜。

牲牲牲牲牲牲牲牲牲

牲　牲　牲　牲　牲　牲

狠 | hěn | 残忍である。凶悪である。全力を尽くす。思い切ってする。

狠狠狠狠狠狠狠狠狠

狠　狠　狠　狠　狠　狠

玻 bō｜ガラス。

玻玻玻玻玻玻玻玻玻

玻　玻　玻　玻　玻　玻

畏 wèi｜恐れる。恐ろしいと思う。畏敬する。

畏畏畏畏畏畏畏畏畏

畏　畏　畏　畏　畏　畏

疫 yì｜疫病。悪性の伝染病。

疫疫疫疫疫疫疫疫

疫　疫　疫　疫　疫　疫

盼 pàn｜待ち望む。希望する。見る。

盼盼盼盼盼盼盼盼盼

盼　盼　盼　盼　盼　盼

砂 | shā | 砂。極めて細かい粒状のもの、例えば砂金。

砂砂砂砂砂砂砂砂砂

砂 砂 砂 砂 砂 砂

祈 | qí | 神様に祈る。祈祷する。願う。

祈祈祈祈祈祈祈祈

祈 祈 祈 祈 祈 祈

竿 | gān | 竹ざお。木や竹の細長い棒。

竿竿竿竿竿竿竿竿竿

竿 竿 竿 竿 竿 竿

耍 | shuǎ | 遊ぶ。ばかにする。振り回す。

耍耍耍耍耍耍耍耍耍

耍 耍 耍 耍 耍 耍

胞

bāo | 肉親の兄弟姉妹。同胞。

胞胞胞胞胞胞胞胞

胞　胞　胞　胞　胞　胞

茂

mào | 繁茂する。盛んである。豊富で美しい。

茂茂茂茂茂茂茂茂

茂　茂　茂　茂　茂　茂

范

fàn | 中国人の姓の一つ。

范范范范范范范范

范　范　范　范　范　范

虐

nüè | 残酷である。虐待する。災害。猛烈である。ひどい。

虐虐虐虐虐虐虐虐虐

虐　虐　虐　虐　虐　虐

衍

yǎn | 広げる。余計な。そそっかしい。敷衍する。

衍衍衍衍衍衍衍衍衍

衍 衍 衍 衍 衍 衍

赴

fù | 行く。赴任する。

赴赴赴赴赴赴赴赴赴

赴 赴 赴 赴 赴 赴

趴

pā | 腹ばいになる。うつ伏せになる。

趴 趴 趴 趴 趴 趴

軌

guǐ | 一定のやり方や考え方。通った車輪の跡。レール。軌道。

軌 軌 軌 軌 軌 軌

陌

mò 田畑の細かい道。みち。「阡」の対語。

陌陌陌陌陌陌陌陌

陌 陌 陌 陌 陌 陌

倚

yǐ 寄りかかる。頼む。頼る。もたれる。偏る。

倚倚倚倚倚倚倚倚倚倚

倚 倚 倚 倚 倚 倚

倡

chàng 起こす。提唱する。呼びかける。

倡倡倡倡倡倡倡倡倡倡

倡 倡 倡 倡 倡 倡

倫

lún 倫理。筋道。秩序。同類。同輩。

倫倫倫倫倫倫倫倫倫倫

倫 倫 倫 倫 倫 倫

兼

jiān | 二つ以上の物を合わせる。兼任する。二倍の。

兼兼兼兼兼兼兼兼兼兼

兼 兼 兼 兼 兼 兼

冤

yuān | 恨み。無実の罪。悔しい。損をする。だます。

冤冤冤冤冤冤冤冤冤冤

冤 冤 冤 冤 冤 冤

凌

líng | 抑えつける。凌駕する。こえる。のぼる。中国人の姓の一つ。

凌凌凌凌凌凌凌凌凌凌

凌 凌 凌 凌 凌 凌

剔

tī | そぎ落とす。取り除く。ほじくり出す。

剔剔剔剔剔剔剔剔剔剔

剔 剔 剔 剔 剔 剔

剝

bō | 剥く。剥がす。けずる。落ちる。

剝 剝 剝 剝 剝 剝 剝 剝 剝 剝

剝 剝 剝 剝 剝 剝

埔

bù | 平らなところ。

埔 埔 埔 埔 埔 埔 埔 埔 埔 埔

埔 埔 埔 埔 埔 埔

娛

yú | 娯楽。楽しむ。

娛 娛 娛 娛 娛 娛 娛 娛 娛 娛

娛 娛 娛 娛 娛 娛

峽

xiá | 海峡。峡谷。

峽 峽 峽 峽 峽 峽 峽 峽 峽

峽 峽 峽 峽 峽 峽

悦

yuè | 喜ぶ。喜ばせる。嬉しい。愉快になる。

悦 悦 悦 悦 悦 悦 悦 悦 悦 悦

悦 悦 悦 悦 悦 悦

挫

cuò | 挫折する。うまくいかない。抑える。

挫 挫 挫 挫 挫 挫 挫 挫 挫 挫

挫 挫 挫 挫 挫 挫

振

zhèn | 振る。奮起する。揺れ動かす。震動する。

振 振 振 振 振 振 振 振 振 振

振 振 振 振 振 振

挺

tǐng | まっすぐにする。ぴんと張る。無理して辛抱する。たいへん。

挺 挺 挺 挺 挺 挺 挺 挺 挺

挺 挺 挺 挺 挺 挺

挽 wǎn | 挽回する。引っ張る。たくりあげる。

挽挽挽挽挽挽挽挽挽挽

挽 挽 挽 挽 挽 挽

晃 huǎng | きらきらとする。ちらっと見える。まぶしくさせる。

晃晃晃晃晃晃晃晃晃晃

晃 晃 晃 晃 晃 晃

huàng | 揺れ動く。揺れる。

柴 chái | 薪。やせている。肉がかさかさになる。

柴柴柴柴柴柴柴柴柴柴

柴 柴 柴 柴 柴 柴

株 zhū | 木の株。植物の根もと。木などの植物の数を数える量詞。

株株株株株株株株株株

株 株 株 株 株 株

栽 zāi | 木などを植える。倒れる。つまずく。罪などを押し付ける。

栽栽栽栽栽栽栽栽栽栽

栽 栽 栽 栽 栽 栽

框 kuāng | ドアなどの周囲の枠。

框框框框框框框框框框

框 框 框 框 框 框

梳 shū | 櫛。くしけずる。

梳梳梳梳梳梳梳梳梳梳

梳 梳 梳 梳 梳 梳

殊 shū | 特別の。特に。ことに。異なる。きわめて。

殊殊殊殊殊殊殊殊殊殊

殊 殊 殊 殊 殊 殊

| 氧 | yǎng | 酸素。 |

氧氧氧氧氧氧氧氧氧氧

氧 氧 氧 氧 氧 氧

| 浮 | fú | 浮かぶ。浮かべる。落ち着きがない。現れる。実質や根拠がない。 |

浮浮浮浮浮浮浮浮浮浮

浮 浮 浮 浮 浮 浮

| 浸 | jìn | 浸す。漬ける。しみる。雰囲気に入り込ませる。 |

浸浸浸浸浸浸浸浸浸浸

浸 浸 浸 浸 浸 浸

| 涉 | shè | 干渉する。川などを渡る。かかわる。経験する。 |

涉涉涉涉涉涉涉涉涉涉

涉 涉 涉 涉 涉 涉

涕

ti | 涙。鼻水。

涕涕涕涕涕涕涕涕涕涕

涕 涕 涕 涕 涕 涕

狹

xiá | 「寬」の対語。幅、範囲が狭い。狭義。

狹狹狹狹狹狹狹狹狹狹

狹 狹 狹 狹 狹 狹

疾

jí | 病気。恨む。悩む。急いで、さっそく。スピードがはやい。

疾疾疾疾疾疾疾疾疾疾

疾 疾 疾 疾 疾 疾

眠

mián | 睡眠。眠る。休眠する。

眠眠眠眠眠眠眠眠眠眠

眠 眠 眠 眠 眠 眠

矩

jǔ | 四角。定規。模範となるもの。曲尺。

矩矩矩矩矩矩矩矩矩

矩 矩 矩 矩 矩 矩

祕

mì | 秘密の。奥深い。不思議なこと。秘書の略称。

祕祕祕祕祕祕祕祕祕

祕 祕 祕 祕 祕 祕

秘

mì | 「祕」の異体字である。意味、発音が同じで、通用する漢字。

秘秘秘秘秘秘秘秘秘秘

秘 秘 秘 秘 秘 秘

秦

qín | 中国の王朝名。秦の始皇帝。中国人の姓の一つ。

秦秦秦秦秦秦秦秦秦秦

秦 秦 秦 秦 秦 秦

秩 zhì | 順序。秩序。

秩秩秩秩秩秩秩秩秩秩

秩 秩 秩 秩 秩 秩

紋 wén | 柄。模様。指紋。波紋。

紋紋紋紋紋紋紋紋紋紋

紋 紋 紋 紋 紋 紋

索 suǒ | 太い縄。ロープ。捜す。検索する。一人きりである。

索索索索索索索索索索

索 索 索 索 索 索

耕 gēng | 田畑を耕す。耕作する。働いて生計を立てる。

耕耕耕耕耕耕耕耕耕耕

耕 耕 耕 耕 耕 耕

耗 hào | 時間などを費やす。するへる。悪い知らせ。

耗耗耗耗耗耗耗耗耗耗

耗 耗 耗 耗 耗 耗

耽 dān | 夢中になる。遅れる。とどまる。

耽耽耽耽耽耽耽耽耽耽

耽 耽 耽 耽 耽 耽

脂 zhī | 脂肪。樹脂。化粧品。財産。

脂脂脂脂脂脂脂脂脂脂

脂 脂 脂 脂 脂 脂

脅 xié | 脅かす。脅迫する。わきはら。

脅脅脅脅脅脅脅脅脅脅

脅 脅 脅 脅 脅 脅

脆

cuì | 破れやすい。脆い。さくさくしている。てきぱきしている。

脆脆脆脆脆脆脆脆脆脆

脆 脆 脆 脆 脆 脆

茫

máng | 果てしない。ぼんやりとしている。

茫茫茫茫茫茫茫茫茫

茫 茫 茫 茫 茫 茫

荒

huāng | 荒れている。不作。荒廃する。怠ける。道理に合わない。不足。

荒荒荒荒荒荒荒荒荒

荒 荒 荒 荒 荒 荒

衰

shuāi | 衰える。減退する。運が悪い。

衰衰衰衰衰衰衰衰衰衰

衰 衰 衰 衰 衰 衰

衷

zhōng | 真心。真実。偏らないこと。

衷 衷 衷 衷 衷 衷 衷 衷 衷 衷

衷 衷 衷 衷 衷 衷

訊

xùn | 調べる。取り調べる。問いただす。たより。つげる。

訊 訊 訊 訊 訊 訊 訊 訊 訊 訊

訊 訊 訊 訊 訊 訊

貢

gòng | 貢物。貢献する。

貢 貢 貢 貢 貢 貢 貢 貢 貢 貢

貢 貢 貢 貢 貢 貢

躬

gōng | 体を曲げる。自分で。

躬 躬 躬 躬 躬 躬 躬 躬 躬 躬

躬 躬 躬 躬 躬 躬

辱 rǔ 辱める。かたじけない。汚辱。侮辱罪。背く。

辱辱辱辱辱辱辱辱辱辱

辱 辱 辱 辱 辱 辱

迴 huí 回る。回す。めぐる。避ける。曲げる。

迴迴迴迴迴迴迴迴迴

迴 迴 迴 迴 迴 迴

逆 nì 逆である。反対。裏切る。さかのぼる。逆境。

逆逆逆逆逆逆逆逆逆

逆 逆 逆 逆 逆 逆

釘 dīng くぎ。　dìng 釘を打つ。釘をさす。

釘釘釘釘釘釘釘釘釘釘

釘 釘 釘 釘 釘 釘

飢

jī 「飽」の対語。食物がなくて飢えること。

飢飢飢飢飢飢飢飢飢飢

飢 飢 飢 飢 飢 飢

饑

jī 飢饉。飢餓。飢える。

饑饑饑饑饑饑饑饑饑饑饑

饑 饑 饑 饑 饑 饑

側

cè そば。傍ら。横へ向ける。傾ける。

側側側側側側側側側側側

側 側 側 側 側 側

偵

zhēn うかがう。隠された事実を調べる。探偵。

偵偵偵偵偵偵偵偵偵偵偵

偵 偵 偵 偵 偵 偵

勒

lè | 無理やりにさせる。恐喝する。　　**lēi** | ぎゅっと締める。

勒 勒 勒 勒 勒 勒 勒 勒 勒 勒 勒

勒 勒 勒 勒 勒 勒

售

shòu | 売る。売り出す。

售 售 售 售 售 售 售 售 售 售 售

售 售 售 售 售 售

啞

yǎ | 病気や生理的欠陥で、言葉を発することができないこと。声がかれる。

啞 啞 啞 啞 啞 啞 啞 啞 啞 啞 啞

啞 啞 啞 啞 啞 啞

yā | 幼児が言葉のまねをする。ガラスの鳴き声。

啓

qǐ | 啓発する。始める。出発する。説明する。

啓 啓 啓 啓 啓 啓 啓 啓 啓 啓 啓

啓 啓 啓 啓 啓 啓

啟

qǐ 「啓」の異体字である。意味、発音が同じで、通用する漢字。

啟 啟 啟 啟 啟 啟 啟 啟 啟 啟 啟

啟 啟 啟 啟 啟 啟

堵

dǔ 穴をふさぐ。壁。気がめいる。

堵 堵 堵 堵 堵 堵 堵 堵 堵 堵 堵

堵 堵 堵 堵 堵 堵

奢

shē 贅沢である。程度を越えている。

奢 奢 奢 奢 奢 奢 奢 奢 奢 奢 奢

奢 奢 奢 奢 奢 奢

寂

jì 寂しい。静かである。仏教で僧、尼が死ぬ。

寂 寂 寂 寂 寂 寂 寂 寂 寂 寂 寂

寂 寂 寂 寂 寂 寂

崇 | chóng | 尊敬する。高い。気高い。

崇崇崇崇崇崇崇崇崇崇崇

崇 崇 崇 崇 崇 崇

崩 | bēng | 倒れる。崩れ落ちる。崩れる。

崩崩崩崩崩崩崩崩崩崩崩

崩 崩 崩 崩 崩 崩

庸 | yōng | 普通なこと。平凡である。愚鈍である。苦労。中庸。

庸庸庸庸庸庸庸庸庸庸庸

庸 庸 庸 庸 庸 庸

悉 | xī | 全部。すべて。知っている。尽くす。

悉悉悉悉悉悉悉悉悉悉悉

悉 悉 悉 悉 悉 悉

患

huàn | 心配する。苦しみ。災難。病気になる。

患患患患患患患患患患患

患　患　患　患　患　患

惋

wǎn | 悲しみ惜しむ。

惋惋惋惋惋惋惋惋惋惋惋

惋　惋　惋　惋　惋　惋

惕

tì | 警戒する。慎む。

惕惕惕惕惕惕惕惕惕惕惕

惕　惕　惕　惕　惕　惕

捧

pěng | すくい上げる。おだて上げる。捧げ持つ。

捧捧捧捧捧捧捧捧捧捧捧

捧　捧　捧　捧　捧　捧

掀
xiān 蓋などを開ける。掲げる。波などが巻き上げる。

掀 掀 掀 掀 掀 掀 掀 掀 掀 掀 掀

掀 掀 掀 掀 掀 掀

掏
tāo 取り出す。ほじくる。掘る。

掏 掏 掏 掏 掏 掏 掏 掏 掏 掏 掏

掏 掏 掏 掏 掏 掏

掘
jué 掘る。穴を開ける。

掘 掘 掘 掘 掘 掘 掘 掘 掘 掘 掘

掘 掘 掘 掘 掘 掘

掙
zhēng 振り切る。　　**zhèng** お金を稼ぐ。

掙 掙 掙 掙 掙 掙 掙 掙 掙 掙 掙

掙 掙 掙 掙 掙 掙

措 cuò ｜ 物を置く。ふるまい。

措措措措措措措措措措措

措 措 措 措 措 措

旋 xuán ｜ 回転する。もとに戻る。たちまち。　xuàn ｜ くるくる回る。

旋旋旋旋旋旋旋旋旋旋旋

旋 旋 旋 旋 旋 旋

晝 zhòu ｜ 「夜」の対語。昼。日の出から日没までの時間。

晝晝晝晝晝晝晝晝晝晝晝

晝 晝 晝 晝 晝 晝

曹 cáo ｜ 中国人の姓の一つ。役人。

曹曹曹曹曹曹曹曹曹曹曹

曹 曹 曹 曹 曹 曹

桶

tǒng | 筒形の容器。水桶。

桶桶桶桶桶桶桶桶桶桶桶

桶 桶 桶 桶 桶 桶

梁

liáng | 橋。脊梁。中国人の姓の一つ。

梁梁梁梁梁梁梁梁梁梁梁

梁 梁 梁 梁 梁 梁

械

xiè | 機械など器具の総称。武器。兵器。

械械械械械械械械械械械

械 械 械 械 械 械

欸

ǎi、èi | 同意や返事を表す語、例えばええ、うん。

欸欸欸欸欸欸欸欸欸欸欸

欸 欸 欸 欸 欸 欸

涵	hán	含む。排水トンネル。

涵涵涵涵涵涵涵涵涵涵涵

涵	涵	涵	涵	涵	涵		

淑	shū	美しい。品のある。善良である。品格の高い女性。

淑淑淑淑淑淑淑淑淑淑淑

淑	淑	淑	淑	淑	淑		

淘	táo	米などをすすぐ。くみ出す。腕白である。損失。

淘淘淘淘淘淘淘淘淘淘淘

淘	淘	淘	淘	淘	淘		

淪	lún	沈む。陥る。没落する。

淪淪淪淪淪淪淪淪淪淪淪

淪	淪	淪	淪	淪	淪		

烽 fēng ｜ 飛ぶ火。のろし。

烽烽烽烽烽烽烽烽烽烽烽

烽 烽 烽 烽 烽 烽

瓷 cí ｜ 磁器。白磁。

瓷瓷瓷瓷瓷瓷瓷瓷瓷瓷

瓷 瓷 瓷 瓷 瓷 瓷

疏 shū ｜ 分散させる。おそろかである。不充分である。関係が親しくない。

疏疏疏疏疏疏疏疏疏疏疏

疏 疏 疏 疏 疏 疏

笛 dí ｜ 楽器の一つ、例えば横笛。鋭く鳴る発音器。

笛笛笛笛笛笛笛笛笛笛笛

笛 笛 笛 笛 笛 笛

紮 zā | 縛る。くくる。軍隊が長く時間ある所に滞在する。

紮 紮 紮 紮 紮 紮 紮 紮 紮 紮 紮

紮 紮 紮 紮 紮 紮

脖 bó | 首。

脖 脖 脖 脖 脖 脖 脖 脖 脖 脖 脖

脖 脖 脖 脖 脖 脖

脣 chún | くちびる。

脣 脣 脣 脣 脣 脣 脣 脣 脣 脣 脣

脣 脣 脣 脣 脣 脣

唇 chún | 「脣」の異体字である。意味、発音が同じで、通用する漢字。

唇 唇 唇 唇 唇 唇 唇 唇 唇 唇

唇 唇 唇 唇 唇 唇

荷

hé 植物の名。ハス。　　**hè** 背負う。荷物を負う。担う。

荷荷荷荷荷荷荷荷荷荷

荷　荷　荷　荷　荷　荷

蚵

hé かき。

蚵蚵蚵蚵蚵蚵蚵蚵蚵蚵蚵

蚵　蚵　蚵　蚵　蚵　蚵

蛀

zhù 虫が食う。木食い虫。

蛀蛀蛀蛀蛀蛀蛀蛀蛀蛀蛀

蛀　蛀　蛀　蛀　蛀　蛀

袍

páo 中国式の長い上着。チーパオ。

袍袍袍袍袍袍袍袍袍袍

袍　袍　袍　袍　袍　袍

袖

xiù | 衣服のそで。中に物が入る。

袖袖袖袖袖袖袖袖袖袖

袖 袖 袖 袖 袖 袖

販

fàn | 販売する。商売する。

販販販販販販販販販販販

販 販 販 販 販 販

貫

guàn | 貫く。連続する。本籍地。

貫貫貫貫貫貫貫貫貫貫貫

貫 貫 貫 貫 貫 貫

逍

xiāo | 自由気ままでいる。

逍逍逍逍逍逍逍逍逍逍

逍 逍 逍 逍 逍 逍

逗

dòu | いたずらする。からかう。誘う。招く。面白い。

逗逗逗逗逗逗逗逗逗逗

逗 逗 逗 逗 逗 逗

逝

shì | 去る。逝く。死ぬ。

逝逝逝逝逝逝逝逝逝逝

逝 逝 逝 逝 逝 逝

郭

guō | 城の外囲。中国人の姓の一つ。

郭郭郭郭郭郭郭郭郭郭

郭 郭 郭 郭 郭 郭

釣

diào | 魚を釣る。かたり取る。

釣釣釣釣釣釣釣釣釣釣釣

釣 釣 釣 釣 釣 釣

陵

líng | 大きな丘。立ち勝る。欺く。陵墓。

陵陵陵陵陵陵陵陵陵陵

陵 陵 陵 陵 陵 陵

傍

bàng | そば。近づく。　bāng | …になろうとする。夕方。

傍傍傍傍傍傍傍傍傍傍傍傍

傍 傍 傍 傍 傍 傍

凱

kǎi | 凱旋する。やわらぐ。羽振りのよい。

凱凱凱凱凱凱凱凱凱凱凱凱

凱 凱 凱 凱 凱 凱

啼

tí | おいおい泣く。鳥などが鳴く。

啼啼啼啼啼啼啼啼啼啼啼啼

啼 啼 啼 啼 啼 啼

喘

chuǎn | 息切れる。あえぐ。喘息。

喘喘喘喘喘喘喘喘喘喘喘喘

喘 喘 喘 喘 喘 喘

喚

huàn | 呼ぶ。大声で叫ぶ。呼び出す。

喚喚喚喚喚喚喚喚喚喚喚喚

喚 喚 喚 喚 喚 喚

喻

yù | 説明する。悟る。例える。

喻喻喻喻喻喻喻喻喻喻喻喻

喻 喻 喻 喻 喻 喻

堡

bǎo | 石や土で築いた固い小城、陣地。村。

堡堡堡堡堡堡堡堡堡堡堡堡

堡 堡 堡 堡 堡 堡

堪

kān | こらえる。…できる。

堪堪堪堪堪堪堪堪堪堪堪堪

堪 堪 堪 堪 堪 堪

奠

diàn | 打ち立てる。定める。供え物。

奠奠奠奠奠奠奠奠奠奠奠奠

奠 奠 奠 奠 奠 奠

婿

xù | 娘の夫。新郎。妻から夫をいう。

婿婿婿婿婿婿婿婿婿婿婿婿

婿 婿 婿 婿 婿 婿

廂

xiāng | 劇場などのボックス席。列車のコンパートメント。あたり。こちら。

廂廂廂廂廂廂廂廂廂廂廂廂

廂 廂 廂 廂 廂 廂

廊

láng | 廊下。画廊。回廊。

廊廊廊廊廊廊廊廊廊廊廊

廊 廊 廊 廊 廊 廊

循

xún | 従う。規則などをよる。めぐる。循環する。

循循循循循循循循循循循循

循 循 循 循 循 循

惑

huò | 当惑する。惑う。惑わす。迷う。みだれる。

惑惑惑惑惑惑惑惑惑惑惑惑

惑 惑 惑 惑 惑 惑

恵

huì | 恵み。恵む。恩恵を与える。

恵恵恵恵恵恵恵恵恵恵恵恵

恵 恵 恵 恵 恵 恵

惰 | **duò** | 怠ける。だらける。
惰惰惰惰惰惰惰惰惰惰惰惰
惰 惰 惰 惰 惰 惰

惶 | **huáng** | びくびくする。恐れる。
惶惶惶惶惶惶惶惶惶惶惶惶
惶 惶 惶 惶 惶 惶

慨 | **kǎi** | 気前がよい。感慨。はげしくいきどおること。
慨慨慨慨慨慨慨慨慨慨慨慨
慨 慨 慨 慨 慨 慨

揀 | **jiǎn** | 選ぶ。拾い取る。
揀揀揀揀揀揀揀揀揀揀揀揀
揀 揀 揀 揀 揀 揀

揉

róu | 揉む。こする。さする。

揉 揉 揉 揉 揉 揉 揉 揉 揉 揉 揉 揉

揉 揉 揉 揉 揉 揉

揭

jiē | はがす。明らかにする。あばく。揚げる。

揭 揭 揭 揭 揭 揭 揭 揭 揭 揭 揭 揭

揭 揭 揭 揭 揭 揭

斯

sī | これ。この。そこで。

斯 斯 斯 斯 斯 斯 斯 斯 斯 斯 斯 斯

斯 斯 斯 斯 斯 斯

晰

xī | はっきりしている。明らかである。

晰 晰 晰 晰 晰 晰 晰 晰 晰 晰 晰 晰

晰 晰 晰 晰 晰 晰

棕

zōng | 植物の棕櫚。ダークブラウンという色。

棕棕棕棕棕棕棕棕棕棕棕棕

棕 棕 棕 棕 棕 棕

殖

zhí | 繁殖する。増える。増やす。植える。茂る。

殖殖殖殖殖殖殖殖殖殖殖殖

殖 殖 殖 殖 殖 殖

殼

ké | 卵、ナッツなどの固い外皮。

殼殼殼殼殼殼殼殼殼殼殼殼

殼 殼 殼 殼 殼 殼

毯

tǎn | ブランケット。毛布。

毯毯毯毯毯毯毯毯毯毯毯毯

毯 毯 毯 毯 毯 毯

渾

hún にごる。すべて。ぼうっとしている。

渾渾渾渾渾渾渾渾渾渾渾渾

渾 渾 渾 渾 渾 渾

hùn 大きい。雄渾である。

湊

còu 寄せ集める。近くに寄る。

湊湊湊湊湊湊湊湊湊湊湊湊

湊 湊 湊 湊 湊 湊

湧

yǒng 湧く。湧き上げる。現れる。

湧湧湧湧湧湧湧湧湧湧湧湧

湧 湧 湧 湧 湧 湧

滋

zī 生長する。増える。増やす。うまみ。

滋滋滋滋滋滋滋滋滋滋滋滋

滋 滋 滋 滋 滋 滋

焰

yàn | 炎。ほむら。盛んな意気。

焰焰焰焰焰焰焰焰焰焰焰焰

焰 焰 焰 焰 焰 焰

猶

yóu | なお。まるで…のようです。

猶猶猶猶猶猶猶猶猶猶猶猶

猶 猶 猶 猶 猶 猶

甥

shēng | 甥。姉妹の息子、娘。

甥甥甥甥甥甥甥甥甥甥甥甥

甥 甥 甥 甥 甥 甥

痘

dòu | 細菌感染や毛穴の詰まりで皮膚にできもの、例えばニキビ。

痘痘痘痘痘痘痘痘痘痘痘痘

痘 痘 痘 痘 痘 痘

痣

zhì あざ。

痣痣痣痣痣痣痣痣痣痣痣痣

痣 痣 痣 痣 痣 痣

睏

kùn 眠気がある。寝る。

睏睏睏睏睏睏睏睏睏睏睏睏

睏 睏 睏 睏 睏 睏

硯

yàn すずり。

硯硯硯硯硯硯硯硯硯硯硯硯

硯 硯 硯 硯 硯 硯

稀

xī 稀である。まっばらである。とても。濃度が薄い。

稀稀稀稀稀稀稀稀稀稀稀稀

稀 稀 稀 稀 稀 稀

| 筒 | tǒng | 竹筒。中が空洞になったパイプ状のもの。 |

筒筒筒筒筒筒筒筒筒筒筒筒

筒 筒 筒 筒 筒 筒

| 翔 | xiáng | 空高く飛ぶ。非常に。 |

翔翔翔翔翔翔翔翔翔翔翔翔

翔 翔 翔 翔 翔 翔

| 肅 | sù | 厳しい。取り締まる。粛清する。物寂しい。 |

肅肅肅肅肅肅肅肅肅肅肅肅

肅 肅 肅 肅 肅 肅

| 脹 | zhàng | 膨張する。膨らむ。腹が張る。足がむくむ。 |

脹脹脹脹脹脹脹脹脹脹脹脹

脹 脹 脹 脹 脹 脹

脾

pí | 脾臓。気立て。性質。

脾脾脾脾脾脾脾脾脾脾脾脾

脾　脾　脾　脾　脾　脾

腔

qiāng | なまり。楽曲の調子。体いっぱい。

腔腔腔腔腔腔腔腔腔腔腔腔

腔　腔　腔　腔　腔　腔

菌

jūn | 細菌。黴菌。毒菌。

菌菌菌菌菌菌菌菌菌菌菌

菌　菌　菌　菌　菌　菌

菠

bō | 植物の名。ほうれん草。

菠菠菠菠菠菠菠菠菠菠菠

菠　菠　菠　菠　菠　菠

蛙

wā 蛙。

蛙蛙蛙蛙蛙蛙蛙蛙蛙蛙蛙蛙

蛙 蛙 蛙 蛙 蛙 蛙

裂

liè はだける。不仲になる。裂ける。割れる。分裂する。

裂裂裂裂裂裂裂裂裂裂裂裂

裂 裂 裂 裂 裂 裂

註

zhù 注釈する。記載する。

註註註註註註註註註註註註

註 註 註 註 註 註

詐

zhà 騙す。偽る。詐欺。ずるい。

詐詐詐詐詐詐詐詐詐詐詐詐

詐 詐 詐 詐 詐 詐

貶 biǎn 「褒」の対語。軽蔑する。地位や身分を落とす。減らす。貶める。

貶 貶 貶 貶 貶 貶 貶 貶 貶 貶 貶

貶 貶 貶 貶 貶 貶

辜 gū 罪。背く。中国人の姓の一つ。

辜 辜 辜 辜 辜 辜 辜 辜 辜 辜 辜 辜

辜 辜 辜 辜 辜 辜

逮 dài 及ぶ。至る。　dǎi 捕まえる。逮捕する。

逮 逮 逮 逮 逮 逮 逮 逮 逮 逮 逮

逮 逮 逮 逮 逮 逮

雁 yàn 動物の名。雁。

雁 雁 雁 雁 雁 雁 雁 雁 雁 雁 雁 雁

雁 雁 雁 雁 雁 雁

雇

gù | 雇う。雇用する。賃借りする。雇員。

雇雇雇雇雇雇雇雇雇雇雇雇

雇 雇 雇 雇 雇 雇

飩

tún | うんどん。こんとん。

飩飩飩飩飩飩飩飩飩飩飩飩

飩 飩 飩 飩 飩 飩

催

cuī | 催促する。急き立てる。

催催催催催催催催催催催催

催 催 催 催 催 催

債

zhài | 借りがあること、例えば債務。貸しを取り立てること、例えば債券。

債債債債債債債債債債債債

債 債 債 債 債 債

傾
qīng | 傾く。斜めになる。偏る。滅亡させる。敬服する。

傾傾傾傾傾傾傾傾傾傾傾傾傾

傾 傾 傾 傾 傾 傾

募
mù | 集める。募集する。募る。募金する。

募募募募募募募募募募募募

募 募 募 募 募 募

匯
huì | 集まる。為替で送金する。

匯匯匯匯匯匯匯匯匯匯匯匯匯

匯 匯 匯 匯 匯 匯

嗓
sǎng | のど。声。

嗓嗓嗓嗓嗓嗓嗓嗓嗓嗓嗓嗓嗓

嗓 嗓 嗓 嗓 嗓 嗓

嗜 shì | 特に好む。たしなむ。

嗜嗜嗜嗜嗜嗜嗜嗜嗜嗜嗜嗜嗜嗜

嗜 嗜 嗜 嗜 嗜 嗜

嗦 suo | 体が震える。うるさい。

嗦嗦嗦嗦嗦嗦嗦嗦嗦嗦嗦嗦嗦嗦

嗦 嗦 嗦 嗦 嗦 嗦

塌 tā | 崩れ落ちる。倒れる。へこむ。

塌塌塌塌塌塌塌塌塌塌塌塌

塌 塌 塌 塌 塌 塌

塔 tǎ | タワー。洋菓子の「Tart」（タルト）の訳語。層を重ねた高いたてもの。

塔塔塔塔塔塔塔塔塔塔塔塔

塔 塔 塔 塔 塔 塔

奥

ào 意味などが奥深い。オーストリア共和国の訳語「奥」地利。

奥奥奥奥奥奥奥奥奥奥奥奥奥

奥 奥 奥 奥 奥 奥

媳

xí 息子の妻。自分より年下の親族の妻。

媳媳媳媳媳媳媳媳媳媳媳媳媳

媳 媳 媳 媳 媳 媳

嫂

sǎo 兄の妻。友達の妻や既婚の女性に対する敬称。

嫂嫂嫂嫂嫂嫂嫂嫂嫂嫂嫂嫂

嫂 嫂 嫂 嫂 嫂 嫂

嫉

jí 妬む。恨む。嫉妬する。

嫉嫉嫉嫉嫉嫉嫉嫉嫉嫉嫉嫉嫉

嫉 嫉 嫉 嫉 嫉 嫉

廈

shà | 高い建物。大きなビルディング。

廈廈廈廈廈廈廈廈廈廈廈廈

廈 廈 廈 廈 廈 廈

彙

huì | 集まり。集める。語彙。字彙。

彙彙彙彙彙彙彙彙彙彙彙彙彙

彙 彙 彙 彙 彙 彙

惹

rě | 引き起こす。招く。人を刺激する。注意を引く。

惹惹惹惹惹惹惹惹惹惹惹惹

惹 惹 惹 惹 惹 惹

愧

kuì | 恥じる。はずかしめる。さすかに。

愧愧愧愧愧愧愧愧愧愧愧愧

愧 愧 愧 愧 愧 愧

慈 | cí | かわいがる。恵み深い。慈愛。母のこと。

慈慈慈慈慈慈慈慈慈慈慈慈慈

慈　慈　慈　慈　慈　慈

搏 | bó | 打つ。鼓動する。飛び跳ねる。脈拍。

搏搏搏搏搏搏搏搏搏搏搏搏搏

搏　搏　搏　搏　搏　搏

楓 | fēng | 植物の名。かえで。

楓楓楓楓楓楓楓楓楓楓楓楓楓

楓　楓　楓　楓　楓　楓

楷 | kǎi | 模範。書体の一つ、楷書。

楷楷楷楷楷楷楷楷楷楷楷楷楷

楷　楷　楷　楷　楷　楷

歇 | xiē | 休憩する。休む。業務などを止める。

歇歇歇歇歇歇歇歇歇歇歇歇歇

歇 歇 歇 歇 歇 歇

殿 | diàn | 宮殿。建物。殿後。しんがり。

殿殿殿殿殿殿殿殿殿殿殿殿殿

殿 殿 殿 殿 殿 殿

毀 | huǐ | 壊す。悪名誉、物などを毀損する。口を言う。そしる。

毀毀毀毀毀毀毀毀毀毀毀毀毀

毀 毀 毀 毀 毀 毀

溶 | róng | 溶ける。溶かす。溶解する。

溶溶溶溶溶溶溶溶溶溶溶溶溶

溶溶溶溶溶溶

煞

shà | 凶悪な神。極めて。非常に。

煞煞煞煞煞煞煞煞煞煞煞煞煞

煞 煞 煞 煞 煞 煞

shā | 抹殺する。やめる。始末をつける。

煤

méi | 鉱物質。石炭。

煤煤煤煤煤煤煤煤煤煤煤煤煤

煤 煤 煤 煤 煤 煤

痴

chī | 呆ける。愚かである。馬鹿者。夢中になる。

痴痴痴痴痴痴痴痴痴痴痴痴痴

痴 痴 痴 痴 痴 痴

癡

chī | 「痴」の異体字である。意味、発音が同じで、通用する漢字。

癡癡癡癡癡癡癡癡癡癡癡

癡 癡 癡 癡 癡 癡

督	**dū** │ 視察する。見はる。監督する。
	督督督督督督督督督督督督督
	督　督　督　督　督　督

碑	**bēi** │ 石碑。記念碑。言い伝え。
	碑碑碑碑碑碑碑碑碑碑碑碑碑
	碑　碑　碑　碑　碑　碑

稚	**zhì** │ 幼い。幼児。幼い子。
	稚稚稚稚稚稚稚稚稚稚稚稚稚
	稚　稚　稚　稚　稚　稚

粤	**yuè** │ 中国の廣東省の略称、別称。
	粤粤粤粤粤粤粤粤粤粤粤粤粤
	粤　粤　粤　粤　粤　粤

罩

zhào | 被せる。重ねる。覆い隠す。

罩 罩 罩 罩 罩 罩 罩 罩 罩 罩 罩 罩 罩

罩 罩 罩 罩 罩 罩

聘

pìn | 招聘する。迎える。嫁にもらう。婚約時に贈るプレゼント、財物。

聘 聘 聘 聘 聘 聘 聘 聘 聘 聘 聘 聘 聘

聘 聘 聘 聘 聘 聘

腹

fù | 人、動物の腹。胸の内。心の奥。度胸。前。

腹 腹 腹 腹 腹 腹 腹 腹 腹 腹 腹 腹 腹

腹 腹 腹 腹 腹 腹

萱

xuān | 植物の名。母の敬称。

萱 萱 萱 萱 萱 萱 萱 萱 萱 萱 萱 萱

萱 萱 萱 萱 萱 萱

董

dǒng | 取り締まる。理事。骨董。中国人の姓の一つ。

董董董董董董董董董董董董

董 董 董 董 董 董

葬

zàng | 埋蔵する。葬儀。

葬葬葬葬葬葬葬葬葬葬葬葬

葬 葬 葬 葬 葬 葬

蒂

dì | 果実などのへた、がく。吸い殻。

蒂蒂蒂蒂蒂蒂蒂蒂蒂蒂蒂蒂

蒂 蒂 蒂 蒂 蒂 蒂

蜀

shǔ | 中国の四川省の略称。三国時代の王朝蜀漢。

蜀蜀蜀蜀蜀蜀蜀蜀蜀蜀蜀蜀

蜀 蜀 蜀 蜀 蜀 蜀

蜂 fēng | 昆虫綱ハチ目蜂の汎称。蜜蜂。スズメバチ。

蜂蜂蜂蜂蜂蜂蜂蜂蜂蜂蜂蜂蜂

蜂 蜂 蜂 蜂 蜂 蜂

裔 yì | 遠い子孫。辺境。果て。

裔裔裔裔裔裔裔裔裔裔裔裔裔

裔 裔 裔 裔 裔 裔

裕 yù | 豊である。豊かにする。

裕裕裕裕裕裕裕裕裕裕裕裕

裕 裕 裕 裕 裕 裕

詢 xún | 相談する。問い尋ねる。

詢詢詢詢詢詢詢詢詢詢詢詢詢

詢 詢 詢 詢 詢 詢

賂 lù | まいなう。賄賂する。

賂 賂 賂 賂 賂 賂 賂 賂 賂 賂 賂 賂

賂 賂 賂 賂 賂 賂

賄 huì | 賄う。収賄する。賄賂する。

賄 賄 賄 賄 賄 賄 賄 賄 賄 賄 賄 賄 賄

賄 賄 賄 賄 賄 賄

跤 jiāo | 転ぶ。つまずく。

跤 跤 跤 跤 跤 跤 跤 跤 跤 跤 跤 跤 跤

跤 跤 跤 跤 跤 跤

跨 kuà | 足を踏み出す。時間、空間の限界を越える。またがる。乗り越える。

跨 跨 跨 跨 跨 跨 跨 跨 跨 跨 跨 跨 跨

跨 跨 跨 跨 跨 跨

酬 chóu 交際する。実現する。謝礼をする。手当て。

酬 酬 酬 酬 酬 酬 酬 酬 酬 酬 酬 酬 酬

酬 酬 酬 酬 酬 酬

鈴 líng すず。ベル。風鈴。呼び鈴。

鈴 鈴 鈴 鈴 鈴 鈴 鈴 鈴 鈴 鈴 鈴 鈴 鈴

鈴 鈴 鈴 鈴 鈴 鈴

鉢 bō 僧侶が托鉢する時の食器。食物、お酒などを盛る陶製の鉢。

鉢 鉢 鉢 鉢 鉢 鉢 鉢 鉢 鉢 鉢 鉢 鉢 鉢

鉢 鉢 鉢 鉢 鉢 鉢

缽 bō 「鉢」の異体字である。意味、発音が同じで、通用する漢字。

缽 缽 缽 缽 缽 缽 缽 缽 缽 缽 缽

缽 缽 缽 缽 缽 缽

靴

xuē | 長靴。ブーツ。

靴靴靴靴靴靴靴靴靴靴靴靴靴靴

靴 靴 靴 靴 靴 靴

頌

sòng | ほめたたえる。褒める。

頌頌頌頌頌頌頌頌頌頌頌頌頌

頌 頌 頌 頌 頌 頌

頑

wán | 頑固な。頑強な。腕白な。

頑頑頑頑頑頑頑頑頑頑頑頑頑頑

頑 頑 頑 頑 頑 頑

頒

bān | 授与する。広くわけ与える。

頒頒頒頒頒頒頒頒頒頒頒頒頒

頒 頒 頒 頒 頒 頒

鳩

jiū ハト目ハト科の鳥の総称、例えばはと。集める。集まる。

鳩鳩鳩鳩鳩鳩鳩鳩鳩鳩鳩鳩鳩

鳩　鳩　鳩　鳩　鳩　鳩

僕

pú 「主」の対語。召使。下僕。

僕僕僕僕僕僕僕僕僕僕僕僕僕僕

僕　僕　僕　僕　僕　僕

僱

gù 人を雇う。雇用する。車などを雇う。

僱僱僱僱僱僱僱僱僱僱僱僱僱

僱　僱　僱　僱　僱　僱

嗽

sòu せきをする。

嗽嗽嗽嗽嗽嗽嗽嗽嗽嗽嗽嗽嗽嗽

嗽　嗽　嗽　嗽　嗽　嗽

塵

chén ｜ 土ほこり。ごみ。この世。浮世のちり。ほんの少しであること。

塵塵塵塵塵塵塵塵塵塵塵塵

塵 塵 塵 塵 塵 塵

墊

diàn ｜ 下に当てる。敷く。お金を立て替える。クッション。

墊墊墊墊墊墊墊墊墊墊墊墊

墊 墊 墊 墊 墊 墊

壽

shòu ｜ 年齢。寿命。いのち。高齢者の誕生日。長命の祝い。

壽壽壽壽壽壽壽壽壽壽壽壽壽

壽 壽 壽 壽 壽 壽

夥

huǒ ｜ 仲間。相棒。グループ。集まり。仲間になる。

夥夥夥夥夥夥夥夥夥夥夥夥夥

夥 夥 夥 夥 夥 夥

奪

duó 奪い取る。手に入れる。失わせる。剥奪する。まぶしい。決定する。

奪奪奪奪奪奪奪奪奪奪奪奪奪

奪　奪　奪　奪　奪　奪

嫩

nèn 柔らかい。若い。経験が少ない。色が薄い。

嫩嫩嫩嫩嫩嫩嫩嫩嫩嫩嫩嫩嫩

嫩　嫩　嫩　嫩　嫩　嫩

寞

mò 静かである。さびしい。

寞寞寞寞寞寞寞寞寞寞寞寞寞

寞　寞　寞　寞　寞　寞

寡

guǎ 「多」の対語。少ない。未亡人。古代の王侯の自称。

寡寡寡寡寡寡寡寡寡寡寡寡寡

寡　寡　寡　寡　寡　寡

寝 qǐn｜寝る。寝るところ。

寝寝寝寝寝寝寝寝寝寝寝寝寝

寝 寝 寝 寝 寝 寝

弊 bì｜弊害。悪いこと。欠点。体や精神が疲れている状態。

弊弊弊弊弊弊弊弊弊弊弊弊弊

弊 弊 弊 弊 弊 弊

徹 chè｜突き出す。貫く。通暁する。悟る。

徹徹徹徹徹徹徹徹徹徹徹徹徹

徹 徹 徹 徹 徹 徹

惨 cǎn｜悲惨である。最悪である。凶悪である。ひどい。

惨惨惨惨惨惨惨惨惨惨惨惨惨

惨 惨 惨 惨 惨 惨

慚

cán | はじる。恥ずかしいと思う。

慚 慚 慚 慚 慚 慚 慚 慚 慚 慚 慚 慚 慚

慚 慚 慚 慚 慚 慚

截

jié | 切断する。断ち切る。はっきりした。締め切り。遮る。

截 截 截 截 截 截 截 截 截 截 截 截 截

截 截 截 截 截 截

摘

zhāi | 花、果物などを摘み取る。指摘する。選び出す。…から引用する。

摘 摘 摘 摘 摘 摘 摘 摘 摘 摘 摘 摘 摘

摘 摘 摘 摘 摘 摘

撤

chè | 取り外す。取り下げる。免職する。撤回する。

撤 撤 撤 撤 撤 撤 撤 撤 撤 撤 撤 撤

撤 撤 撤 撤 撤 撤

暢 chàng 順調である。心地よい。長くのびる。のびのびする。とどく。

暢暢暢暢暢暢暢暢暢暢暢暢暢

暢 暢 暢 暢 暢 暢

榜 bǎng 告示などを張り出す。告示の文。

榜榜榜榜榜榜榜榜榜榜榜榜榜

榜 榜 榜 榜 榜 榜

滯 zhì とどまる。流通しない。

滯滯滯滯滯滯滯滯滯滯滯滯滯

滯 滯 滯 滯 滯 滯

滲 shèn しみる。しみ出す。にじむ。

滲滲滲滲滲滲滲滲滲滲滲滲滲

滲 滲 滲 滲 滲 滲

漆 qī | ペンキ。塗料などを塗る。

漆漆漆漆漆漆漆漆漆漆漆漆漆

漆 漆 漆 漆 漆 漆

漏 lòu | 漏れる。漏らす。しみ出す。抜ける。砂時計など時間を測るもの。

漏漏漏漏漏漏漏漏漏漏漏漏漏

漏 漏 漏 漏 漏 漏

漠 mò | 限りがない。砂漠。とりとめがない。

漠漠漠漠漠漠漠漠漠漠漠漠漠

漠 漠 漠 漠 漠 漠

澈 chè | 水が澄んでいる。詳細に了解する。悟る。

澈澈澈澈澈澈澈澈澈澈澈澈澈

澈 澈 澈 澈 澈 澈

獄

yù | 監獄。入獄する。裁判。訴訟。

獄 獄 獄 獄 獄 獄 獄 獄 獄 獄 獄 獄 獄

獄 獄 獄 獄 獄 獄

瑰

guī | 珍しい。バラという花。美しい玉。

瑰 瑰 瑰 瑰 瑰 瑰 瑰 瑰 瑰 瑰 瑰 瑰 瑰

瑰 瑰 瑰 瑰 瑰 瑰

監

jiān | 監獄。入獄する。視察する。見守る。

監 監 監 監 監 監 監 監 監 監 監 監 監

監 監 監 監 監 監

jiàn | 中国古代の役所の名。宦官という官職。

碧

bì | 青緑色。青色の美しい石。

碧 碧 碧 碧 碧 碧 碧 碧 碧 碧 碧 碧 碧

碧 碧 碧 碧 碧 碧

碩 shuò | とても大きい。修士号。

碩碩碩碩碩碩碩碩碩碩碩碩碩

碩 碩 碩 碩 碩 碩

碳 tàn | 炭素。

碳碳碳碳碳碳碳碳碳碳碳碳碳

碳 碳 碳 碳 碳 碳

綜 zōng | 総合する。

綜綜綜綜綜綜綜綜綜綜綜綜綜

綜 綜 綜 綜 綜 綜

緒 xù | 物事の始まり。起こり。糸の先端。糸口。情緒。

緒緒緒緒緒緒緒緒緒緒緒緒緒

緒 緒 緒 緒 緒 緒

翠

cuì ｜ 青緑。新緑。草木の葉の色。

翠翠翠翠翠翠翠翠翠翠翠翠翠

翠　翠　翠　翠　翠　翠

膏

gāo ｜ ペースト状。油と脂肪。恩恵。恵み。

膏膏膏膏膏膏膏膏膏膏膏膏膏

膏　膏　膏　膏　膏　膏

蒙

méng ｜ 蒙古の略称。騙す。ぼうっとする。無知である。受ける。

蒙蒙蒙蒙蒙蒙蒙蒙蒙蒙蒙蒙蒙

蒙　蒙　蒙　蒙　蒙　蒙

蒜

suàn ｜ 植物の名。にんにく。

蒜蒜蒜蒜蒜蒜蒜蒜蒜蒜蒜蒜蒜

蒜　蒜　蒜　蒜　蒜　蒜

蓄 | xù | ためる。集める。蓄える。

蓄蓄蓄蓄蓄蓄蓄蓄蓄蓄蓄蓄蓄

蓄 蓄 蓄 蓄 蓄 蓄

蓓 | bèi | 花のつぼみ。

蓓蓓蓓蓓蓓蓓蓓蓓蓓蓓蓓蓓蓓

蓓 蓓 蓓 蓓 蓓 蓓

裳 | shang | 衣装。

裳裳裳裳裳裳裳裳裳裳裳裳裳

裳 裳 裳 裳 裳 裳

裹 | guǒ | 巻きつける。包む。荷物。小包。衣をつけて揚げる。

裹裹裹裹裹裹裹裹裹裹裹裹裹

裹 裹 裹 裹 裹 裹

誓

shì | 誓う。決心する。誓いの語。誓約。戒める。

誓 誓 誓 誓 誓 誓 誓 誓 誓 誓 誓 誓 誓

誓 誓 誓 誓 誓 誓

誘

yòu | 誘う。誘発する。誘導する。誘拐する。

誘 誘 誘 誘 誘 誘 誘 誘 誘 誘 誘 誘 誘

誘 誘 誘 誘 誘 誘

誦

sòng | 朗読する。褒める。お経をとなえる。

誦 誦 誦 誦 誦 誦 誦 誦 誦 誦 誦 誦 誦

誦 誦 誦 誦 誦 誦

遛

liú | ゆっくり歩く。散歩する。犬などを引いて運動させる。

遛 遛 遛 遛 遛 遛 遛 遛 遛 遛 遛 遛 遛

遛 遛 遛 遛 遛 遛

遞

dì | 手渡す。伝える。次第に。

遞遞遞遞遞遞遞遞遞遞遞遞遞

遞 遞 遞 遞 遞 遞

遣

qiǎn | 派遣する。憂さを晴らす。追い払う。使う。使用する。

遣遣遣遣遣遣遣遣遣遣遣遣遣

遣 遣 遣 遣 遣 遣

酷

kù | 極めて。程度がひどい。残酷である。きびしい。かっこいい。

酷酷酷酷酷酷酷酷酷酷酷酷酷

酷 酷 酷 酷 酷 酷

銘

míng | しっかりと覚える。座右の銘。

銘銘銘銘銘銘銘銘銘銘銘銘銘

銘 銘 銘 銘 銘 銘

閥

fá | 家柄。排他的な集まり、例えば財閥。学閥。

閥 閥 閥 閥 閥 閥 閥 閥 閥 閥 閥 閥 閥

閥 閥 閥 閥 閥 閥

頗

pō | とても。極めて。非常に。

頗 頗 頗 頗 頗 頗 頗 頗 頗 頗 頗 頗 頗

頗 頗 頗 頗 頗 頗

魂

hún | 心。精神。魂。霊魂。意志。

魂 魂 魂 魂 魂 魂 魂 魂 魂 魂 魂 魂 魂

魂 魂 魂 魂 魂 魂

鳴

míng | 鳥などが鳴く。音がする。強くたたく。思いを言い表す。

鳴 鳴 鳴 鳴 鳴 鳴 鳴 鳴 鳴 鳴 鳴 鳴

鳴 鳴 鳴 鳴 鳴 鳴

嘮

láo ｜ おしゃべりする。ぶつぶつ言う。

嘮 嘮 嘮 嘮 嘮 嘮 嘮 嘮 嘮 嘮 嘮 嘮 嘮

嘮 嘮 嘮 嘮 嘮 嘮

噁

ě ｜ 吐き気。不快感。気持悪い。

噁 噁 噁 噁 噁 噁 噁 噁 噁 噁 噁 噁 噁

噁 噁 噁 噁 噁 噁

墳

fén ｜ お墓。

墳 墳 墳 墳 墳 墳 墳 墳 墳 墳 墳 墳

墳 墳 墳 墳 墳 墳

審

shěn ｜ 詳細に診察する。取り調べる。審理する。裁判の審理。裁判員。

審 審 審 審 審 審 審 審 審 審 審 審 審

審 審 審 審 審 審

履

lǚ | 靴。履く。踏みしめる。実行する。歩行。履歴。

履履履履履履履履履履履履履

履 履 履 履 履 履

幟

zhì | 旗。

幟幟幟幟幟幟幟幟幟幟幟幟幟

幟 幟 幟 幟 幟 幟

憤

fèn | 恨み怒る。憤慨する。奮い立つ。

憤憤憤憤憤憤憤憤憤憤憤憤憤

憤 憤 憤 憤 憤 憤

摯

zhì | 真面目である。真摯である。深い。非常に。

摯摯摯摯摯摯摯摯摯摯摯摯摯

摯 摯 摯 摯 摯 摯

撑 | chēng | 支える。いっぱい詰める。傘をさす。こらえる。広げる。

撑 撑 撑 撑 撑 撑 撑 撑 撑 撑 撑 撑 撑

撑 撑 撑 撑 撑 撑

撒 | sā | 手放す。排出する。網などを投げる。

撒 撒 撒 撒 撒 撒 撒 撒 撒 撒 撒 撒 撒

撒 撒 撒 撒 撒 撒

sǎ | 種まきをする。こぼれる。

撓 | náo | ひかっく。じゃまをする。曲がる。

撓 撓 撓 撓 撓 撓 撓 撓 撓 撓 撓 撓 撓

撓 撓 撓 撓 撓 撓

撕 | sī | 紙などを引き裂ける。引きちぎる。剥がす。

撕 撕 撕 撕 撕 撕 撕 撕 撕 撕 撕 撕 撕

撕 撕 撕 撕 撕 撕

撥 | bō | 物体を動かす。はねる。費用を回す。配置する。はじいて鳴らす。

撥撥撥撥撥撥撥撥撥撥撥撥

撥 撥 撥 撥 撥 撥

撫 | fǔ | 撫でる。慰める。育てる。琴を弾く。

撫撫撫撫撫撫撫撫撫撫撫撫

撫 撫 撫 撫 撫 撫

撲 | pū | 突き進む。ぶつかる。当たる。軽くたたく。

撲撲撲撲撲撲撲撲撲撲撲撲

撲 撲 撲 撲 撲 撲

敷 | fū | 水薬などをつける。塗る。押し広げる。敷衍する。

敷敷敷敷敷敷敷敷敷敷敷敷

敷 敷 敷 敷 敷 敷

椿

zhuāng | 事柄を数える量詞。木製のくい。

椿椿椿椿椿椿椿椿椿椿椿椿椿椿椿

椿 椿 椿 椿 椿 椿

毅

yì | 思い切って決行する。揺るぎない。

毅毅毅毅毅毅毅毅毅毅毅毅毅

毅 毅 毅 毅 毅 毅

潛

qián | 潜水する。水に潜る。潜伏する。思いをひそめる。

潛潛潛潛潛潛潛潛潛潛潛潛潛

潛 潛 潛 潛 潛 潛

潰

kuì | 潰す。崩れる。潰瘍。

潰潰潰潰潰潰潰潰潰潰潰潰潰潰

潰 潰 潰 潰 潰 潰

澆

jiāo | 水を上からかける。薄情である。

澆澆澆澆澆澆澆澆澆澆澆澆澆

澆 澆 澆 澆 澆 澆

熬

áo | 野菜を煮る。漢方薬を煎じる。辛さをじっとこらえる。

熬熬熬熬熬熬熬熬熬熬熬熬

熬 熬 熬 熬 熬 熬

璃

lí | ガラス。瑠璃。

璃璃璃璃璃璃璃璃璃璃璃璃璃

璃 璃 璃 璃 璃 璃

瞎

xiā | 失明する。でたらめに。

瞎瞎瞎瞎瞎瞎瞎瞎瞎瞎瞎瞎瞎

瞎 瞎 瞎 瞎 瞎 瞎

磅 bàng ｜ ポンド。台ばかりで量る。　**pāng** ｜ 意気盛んである。

磅磅磅磅磅磅磅磅磅磅磅磅磅

磅　磅　磅　磅　磅　磅

範 fàn ｜ 模範。手本。規範。区切り。範囲。範例。防備する。

範範範範範範範範範範範範範

範　範　範　範　範　範

篆 zhuàn ｜ 漢字の書体、例えば大篆、小篆。印章。

篆篆篆篆篆篆篆篆篆篆篆篆

篆　篆　篆　篆　篆　篆

締 dì ｜ 結ぶ。作る。取り締める。

締締締締締締締締締締締締締

締　締　締　締　締　締

緩

huǎn | 緩い。緩やかである。緩める。遅らせる。

緩 緩 緩 緩 緩 緩 緩 緩 緩 緩 緩 緩 緩

緩 緩 緩 緩 緩 緩

緻

zhì | 精密である。すぐれて美しいこと。

緻 緻 緻 緻 緻 緻 緻 緻 緻 緻 緻 緻 緻

緻 緻 緻 緻 緻 緻

蓬

péng | 植物の名。キク科ヨモギ属の総称。くしゃくしゃ乱れている。

蓬 蓬 蓬 蓬 蓬 蓬 蓬 蓬 蓬 蓬 蓬 蓬 蓬

蓬 蓬 蓬 蓬 蓬 蓬

蔔

bó | 植物の名。大根。人参。

蔔 蔔 蔔 蔔 蔔 蔔 蔔 蔔 蔔 蔔 蔔 蔔 蔔

蔔 蔔 蔔 蔔 蔔 蔔

蔣

jiǎng 中国人の姓の一つ。

蔣蔣蔣蔣蔣蔣蔣蔣蔣蔣蔣蔣蔣

蔣 蔣 蔣 蔣 蔣 蔣

蔥

cōng 植物の名。葱。

蔥蔥蔥蔥蔥蔥蔥蔥蔥蔥蔥蔥蔥

蔥 蔥 蔥 蔥 蔥 蔥

褒

bāo 「貶」の対語。褒める。褒めたたえる。

褒褒褒褒褒褒褒褒褒褒褒褒褒

褒 褒 褒 褒 褒 褒

誼

yì よしみ。親しい関係。友情。

誼誼誼誼誼誼誼誼誼誼誼誼誼

誼 誼 誼 誼 誼 誼

賠 péi | 賠償する。あやまる。商売で損をする。

賠賠賠賠賠賠賠賠賠賠賠賠賠

賠 賠 賠 賠 賠 賠

賢 xián | 人格が高い。賢哲。賢明である。賢いこと。

賢賢賢賢賢賢賢賢賢賢賢賢賢

賢 賢 賢 賢 賢 賢

賤 jiàn | 「貴」の対語。値段が安い。地位が低い。下品である。軽蔑する。

賤賤賤賤賤賤賤賤賤賤賤賤賤

賤 賤 賤 賤 賤 賤

賦 fù | 受け与える。割り当てる。租税。詩歌を作る。

賦賦賦賦賦賦賦賦賦賦賦賦賦

賦 賦 賦 賦 賦 賦

践

jiàn | 踏みつける。実行する。

践 践 践 践 践 践 践 践 践 践 践 践 践

践 践 践 践 践 践

輝

huī | 輝く。輝き。光る。

輝 輝 輝 輝 輝 輝 輝 輝 輝 輝 輝 輝 輝

輝 輝 輝 輝 輝 輝

遮

zhē | 人目、光線などを遮る。覆う。防ぐ。

遮 遮 遮 遮 遮 遮 遮 遮 遮 遮 遮 遮 遮

遮 遮 遮 遮 遮 遮

鋭

ruì | 鋭い。先がとがっている。さとくすばやい。勢いが激しい。強い力。

鋭 鋭 鋭 鋭 鋭 鋭 鋭 鋭 鋭 鋭 鋭 鋭 鋭

鋭 鋭 鋭 鋭 鋭 鋭

霉 méi｜カビ。かびる。

霉霉霉霉霉霉霉霉霉霉霉霉霉

霉 霉 霉 霉 霉 霉

颳 guā｜強い風が吹く。

颳颳颳颳颳颳颳颳颳颳颳颳颳颳

颳 颳 颳 颳 颳 颳

駐 zhù｜とどまる。とどめる。立ち止まる。

駐駐駐駐駐駐駐駐駐駐駐駐駐

駐 駐 駐 駐 駐 駐

駝 tuó｜動物の名。駱駝。猫背。背中が丸まっている様子。

駝駝駝駝駝駝駝駝駝駝駝

駝 駝 駝 駝 駝 駝

魄

pò | 魂。霊。人の気力。

魄 魄 魄 魄 魄 魄 魄 魄 魄 魄 魄 魄 魄

魄 魄 魄 魄 魄 魄

魅

mèi | 化け物。妖怪。魅力。

魅 魅 魅 魅 魅 魅 魅 魅 魅 魅 魅 魅 魅

魅 魅 魅 魅 魅 魅

魯

lǔ | 間が抜けている。中国の山東省の略称。中国人の姓の一つ。

魯 魯 魯 魯 魯 魯 魯 魯 魯 魯 魯 魯 魯

魯 魯 魯 魯 魯 魯

魷

yóu | 動物の名。するめいか。

魷 魷 魷 魷 魷 魷 魷 魷 魷 魷 魷 魷 魷

魷 魷 魷 魷 魷 魷

鴉

yā | からす。黒い色。鴉片。

鴉 鴉 鴉 鴉 鴉 鴉 鴉 鴉 鴉 鴉 鴉 鴉 鴉

鴉 鴉 鴉 鴉 鴉 鴉

黎

lí | 人数などが多い。すぐに。まもなく。黎明。中国人の姓の一つ。

黎 黎 黎 黎 黎 黎 黎 黎 黎 黎 黎 黎 黎

黎 黎 黎 黎 黎 黎

凝

níng | 凝結する。凝固する。凝らす。ある物事に熱中する。

凝 凝 凝 凝 凝 凝 凝 凝 凝 凝 凝 凝 凝

凝 凝 凝 凝 凝 凝

劑

jì | 薬剤。調和する。薬の分量。調和した薬剤を数えるのに用いる。

劑 劑 劑 劑 劑 劑 劑 劑 劑 劑 劑 劑 劑

劑 劑 劑 劑 劑 劑

噪 zào | 虫や鳥が鳴く。さわぐ。噪音。良い評判が立つ。

噪 噪 噪 噪 噪 噪 噪 噪 噪 噪 噪 噪 噪

噪 噪 噪 噪 噪 噪

壇 tán | 楽壇など音楽の専門分野。神事を行なう時の祭壇。花壇。仏壇。

壇 壇 壇 壇 壇 壇 壇 壇 壇 壇 壇 壇

壇 壇 壇 壇 壇 壇

憲 xiàn | 法令、例えば憲法。憲法の略称。

憲 憲 憲 憲 憲 憲 憲 憲 憲 憲 憲 憲 憲

憲 憲 憲 憲 憲 憲

憶 yì | 覚える。回想する。記憶。

憶 憶 憶 憶 憶 憶 憶 憶 憶 憶 憶 憶 憶

憶 憶 憶 憶 憶 憶

憾

hàn | 心残りに思う。悔しい。憾む。遺憾。

憾憾憾憾憾憾憾憾憾憾憾憾憾

憾 憾 憾 憾 憾 憾

懈

xiè | 怠る。怠ける。

懈懈懈懈懈懈懈懈懈懈懈懈懈

懈 懈 懈 懈 懈 懈

懊

ào | 悩む。悔やむ。

懊懊懊懊懊懊懊懊懊懊懊懊懊

懊 懊 懊 懊 懊 懊

擂

léi | 打つ。叩く。すりつぶす。競技、武術の試合の場。

擂擂擂擂擂擂擂擂擂擂擂擂擂

擂 擂 擂 擂 擂 擂

擅 shàn | 勝手に。ある技能に優れている。得意である。独り占めにする。

擅擅擅擅擅擅擅擅擅擅擅擅擅

擅 擅 擅 擅 擅 擅

澤 zé | 浅く水にひたっている所。恩恵。光沢。

澤澤澤澤澤澤澤澤澤澤澤澤澤

澤 澤 澤 澤 澤 澤

濁 zhuó | 水などが濁っている。汚濁。混乱する。乱れる。音が濁る。

濁濁濁濁濁濁濁濁濁濁濁濁濁

濁 濁 濁 濁 濁 濁

盧 lú | 中国人の姓の一つ。黒い。黒色のもの。

盧盧盧盧盧盧盧盧盧盧盧盧盧

盧 盧 盧 盧 盧 盧

瞞	**mán** 騙す。隠す。欺く。
	瞞瞞瞞瞞瞞瞞瞞瞞瞞瞞瞞瞞瞞
	瞞 瞞 瞞 瞞 瞞 瞞

磚	**zhuān** れんが。れんがの形をしたもの、例えば茶磚、金磚。
	磚磚磚磚磚磚磚磚磚磚磚磚磚
	磚 磚 磚 磚 磚 磚

禦	**yù** 抵抗する。防ぐ。
	禦禦禦禦禦禦禦禦禦
	禦 禦 禦 禦 禦 禦

糗	**qiǔ** 恥をかく。ご飯などがどろどろになる。
	糗糗糗糗糗糗糗糗糗糗糗糗糗
	糗 糗 糗 糗 糗 糗

縛

fù | 縛る。束縛する。

縛縛縛縛縛縛縛縛縛縛縛縛縛

縛 縛 縛 縛 縛 縛

膨

péng | 膨らむ。腫れる。膨大する。膨張する。通貨膨張。

膨膨膨膨膨膨膨膨膨膨膨膨膨

膨 膨 膨 膨 膨 膨

艘

sōu | 船、軍艦などの数を数える量詞。舟、船の総称。

艘艘艘艘艘艘艘艘艘艘艘艘艘

艘 艘 艘 艘 艘 艘

艙

cāng | 飛行機のキャビン。船室。船倉。

艙艙艙艙艙艙艙艙艙艙艙艙艙

艙 艙 艙 艙 艙 艙

蕩

dàng │ 揺り動かす。揺れる。動揺する。ぶらぶらする。広がっている。

蕩 蕩 蕩 蕩 蕩 蕩 蕩 蕩 蕩 蕩 蕩 蕩 蕩

蕩 蕩 蕩 蕩 蕩 蕩

衡

héng │ よく考える。勘案する。重さを量る器具。量り。

衡 衡 衡 衡 衡 衡 衡 衡 衡 衡 衡 衡

衡 衡 衡 衡 衡 衡

諷

fěng │ 皮肉を言う。当てこする。諷諫する。

諷 諷 諷 諷 諷 諷 諷 諷 諷 諷 諷 諷 諷

諷 諷 諷 諷 諷 諷

諾

nuò │ 承諾する。承知する。約束。同意する返事。

諾 諾 諾 諾 諾 諾 諾 諾 諾 諾 諾 諾 諾

諾 諾 諾 諾 諾 諾

豫

yù | 喜ぶ。楽しむ。躊躇する。中国の河南省の略称。

豫豫豫豫豫豫豫豫豫豫豫豫

豫 豫 豫 豫 豫 豫

賴

lài | 依頼する。信頼。言い逃れる。無実の罪を着せる。中国人の姓の一つ。

賴賴賴賴賴賴賴賴賴賴賴賴賴

賴 賴 賴 賴 賴 賴

踴

yǒng | 跳びはねる。跳びあがる。勇躍する。

踴踴踴踴踴踴踴踴踴踴踴踴踴

踴 踴 踴 踴 踴 踴

輯

jí | 編集する。集める。書籍、雑誌などの冊を数えるのに用いる。

輯輯輯輯輯輯輯輯輯輯輯輯輯

輯 輯 輯 輯 輯 輯

頸

jǐng | 首筋。ボトルネックに陥る。

頸 頸 頸 頸 頸 頸 頸 頸 頸 頸 頸 頸 頸

頸 頸 頸 頸 頸 頸

頻

pín | しばしば。しきりに。頻率の略称。

頻 頻 頻 頻 頻 頻 頻 頻 頻 頻 頻 頻 頻

頻 頻 頻 頻 頻 頻

餛

hún | うんどん。こんとん。

餛 餛 餛 餛 餛 餛 餛 餛 餛 餛 餛 餛 餛

餛 餛 餛 餛 餛 餛

餡

xiàn | ギョーザなどの中に詰める物。

餡 餡 餡 餡 餡 餡 餡 餡 餡 餡 餡 餡 餡

餡 餡 餡 餡 餡 餡

龜

guī 動物の名。亀。　**jūn** あかぎれ。

龜龜龜龜龜龜龜龜龜龜龜

龜龜龜龜龜龜

償

cháng 返す。果たす。賠償する。償う。あがなう。

償償償償償償償償償

償償償償償償

儲

chù 蓄える。貯金する。儲位。

儲儲儲儲儲儲儲儲儲

儲儲儲儲儲儲

尷

gān 気まずい。困惑げである。進退窮まる。

尷尷尷尷尷尷尷尷尷

尷尷尷尷尷尷

嶼

yǔ | 小さい島。

嶼 嶼 嶼 嶼 嶼 嶼 嶼 嶼 嶼 嶼 嶼 嶼 嶼

嶼 嶼 嶼 嶼 嶼 嶼

懇

kěn | 懇ろ。誠意をこめる。願う。

懇 懇 懇 懇 懇 懇 懇 懇 懇

懇 懇 懇 懇 懇 懇

擬

nǐ | 計画を立てる。まねる。草案を作る。

擬 擬 擬 擬 擬 擬 擬 擬 擬

擬 擬 擬 擬 擬 擬

擱

gē | おく。とどまる。遅らせる。

擱 擱 擱 擱 擱 擱 擱 擱 擱

擱 擱 擱 擱 擱 擱

濫

làn あふれる。氾濫する。過度である。濫用する。

濫 濫 濫 濫 濫 濫 濫 濫 濫

濫 濫 濫 濫 濫 濫

燥

zào 乾燥している。乾く。　**sào** こまきれ肉。

燥 燥 燥 燥 燥 燥 燥 燥 燥

燥 燥 燥 燥 燥 燥

燦

càn 燦爛である。明らかである。

燦 燦 燦 燦 燦 燦 燦 燦 燦

燦 燦 燦 燦 燦 燦

燭

zhú キャンドル。蝋燭。照らす。見透かす。

燭 燭 燭 燭 燭 燭 燭 燭 燭

燭 燭 燭 燭 燭 燭

癌
ái | 癌。キャンサー

癌癌癌癌癌癌癌癌癌

癌　癌　癌　癌　癌　癌

盪
dàng | 揺り動かす。ぶらぶらする。

盪盪盪盪盪盪盪盪盪

盪　盪　盪　盪　盪　盪

禪
chán | 静かに思うこと。仏教に関する物事。禅宗。

禪禪禪禪禪禪禪禪禪禪禪禪禪

禪　禪　禪　禪　禪　禪

shàn | 帝位を譲る。禅譲する。

糙
cāo | 粗雑である。手触りが粗い。玄米。

糙糙糙糙糙糙糙糙糙糙糙糙

糙　糙　糙　糙　糙　糙

艱

jiān | 困難である。苦しむ。

艱 艱 艱 艱 艱 艱 艱 艱 艱

艱 艱 艱 艱 艱 艱

薑

jiāng | 植物の名。しょうが。

薑 薑 薑 薑 薑 薑 薑 薑 薑 薑

薑 薑 薑 薑 薑 薑

薯

shǔ | 植物の名。さつま芋。

薯 薯 薯 薯 薯 薯 薯 薯 薯 薯 薯 薯 薯

薯 薯 薯 薯 薯 薯

謠

yáo | 民謡、童謡、歌謡など民間で歌い伝えられた歌。うわさ。

謠 謠 謠 謠 謠 謠 謠 謠 謠

謠 謠 謠 謠 謠 謠

趨

qū | 急いでいく。はしる。ある目的、方向へ向かう。

趨 趨 趨 趨 趨 趨 趨 趨 趨

趨 趨 趨 趨 趨 趨

蹈

dǎo | 踏みつける。踏む。従う。踊る。

蹈 蹈 蹈 蹈 蹈 蹈 蹈 蹈 蹈

蹈 蹈 蹈 蹈 蹈 蹈

邁

mài | 足を踏み出す。邁進する。豪胆である。年をとる。老いる。

邁 邁 邁 邁 邁 邁 邁 邁 邁 邁 邁 邁 邁

邁 邁 邁 邁 邁 邁

鍵

jiàn | ピアノなどのキーボード。物事のキーポイント。

鍵 鍵 鍵 鍵 鍵 鍵 鍵 鍵 鍵 鍵 鍵 鍵 鍵

鍵 鍵 鍵 鍵 鍵 鍵

闊 | kuò | 広い。広大である。視野を広める。贅沢である。

闊 闊 闊 闊 闊 闊 闊 闊 闊

闊 闊 闊 闊 闊 闊

隱 | yǐn | 隠れる。覆われる。隠す。騙す。秘密にする。憂える。

隱 隱 隱 隱 隱 隱 隱 隱 隱 隱 隱 隱

隱 隱 隱 隱 隱 隱

隸 | lì | 奴隷。隷属する。漢字の書体、例えば隷書。

隸 隸 隸 隸 隸 隸 隸 隸 隸

隸 隸 隸 隸 隸 隸

霜 | shuāng | 霜。霜害。白色の。白いクリームやペースト状。

霜 霜 霜 霜 霜 霜 霜 霜 霜

霜 霜 霜 霜 霜 霜

鞠 jū | 育てる。お辞儀をする。中国人の姓の一つ。鹿革製のまり。

鞠 鞠 鞠 鞠 鞠 鞠 鞠 鞠 鞠

鞠 鞠 鞠 鞠 鞠 鞠

韓 hán | 大韓民国の略称。中国人の姓の一つ。

韓 韓 韓 韓 韓 韓 韓 韓 韓

韓 韓 韓 韓 韓 韓

黏 nián | ねばねばしている。貼りつく。糊。粘土。しつこい。へばりつく。

黏 黏 黏 黏 黏 黏 黏 黏 黏

黏 黏 黏 黏 黏 黏

嚮 xiàng | ある方向に向かう。案内する。

嚮 嚮 嚮 嚮 嚮 嚮 嚮 嚮 嚮

嚮 嚮 嚮 嚮 嚮 嚮

嬸	shěn	叔父の妻。おばさん。

嬸嬸嬸嬸嬸嬸嬸嬸嬸嬸

嬸　嬸　嬸　嬸　嬸　嬸

檬	méng	植物の名。レモン。

檬檬檬檬檬檬檬檬檬檬檬

檬　檬　檬　檬　檬　檬

檸	níng	植物の名。レモン。

檸檸檸檸檸檸檸檸檸檸

檸　檸　檸　檸　檸　檸

濾	lǜ	液体を濾す。

濾濾濾濾濾濾濾濾濾濾

濾　濾　濾　濾　濾　濾

瀑

pù | 滝。

瀑瀑瀑瀑瀑瀑瀑瀑瀑瀑

瀑 瀑 瀑 瀑 瀑 瀑

蟬

chán | 昆虫の名。セミ。

蟬蟬蟬蟬蟬蟬蟬蟬蟬蟬

蟬 蟬 蟬 蟬 蟬 蟬

覆

fù | 物などを覆う。覆る。かぶさる。返答する。くりかえす。

覆覆覆覆覆覆覆覆覆覆

覆 覆 覆 覆 覆 覆

蹤

zōng | 足跡。行方。踪跡。

蹤蹤蹤蹤蹤蹤蹤蹤蹤蹤

蹤 蹤 蹤 蹤 蹤 蹤

踪

zōng 「蹤」の異体字である。意味、発音が同じで、通用する漢字。

踪 踪 踪 踪 踪 踪 踪 踪 踪 踪 踪 踪 踪

踪 踪 踪 踪 踪 踪

雛

chú 雛鳥。年が若い。幼い。

雛 雛 雛 雛 雛 雛 雛 雛 雛 雛

雛 雛 雛 雛 雛 雛

攀

pān 登る。引っ張る。上の人と関係を持つ。つかまえる。

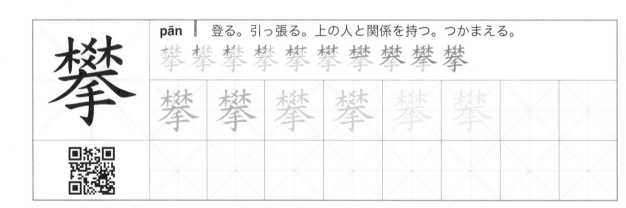

攀 攀 攀 攀 攀 攀 攀 攀 攀 攀

攀 攀 攀 攀 攀 攀

曝

pù 日に当てる。露出する。

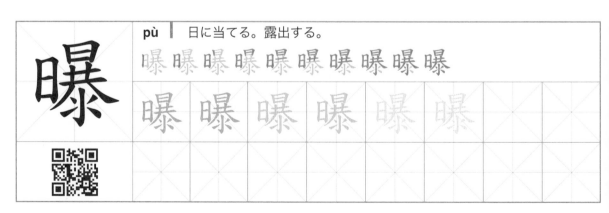

曝 曝 曝 曝 曝 曝 曝 曝 曝 曝

曝 曝 曝 曝 曝 曝

礙

ài | 妨げる。妨害する。じゃまする。じゃまになる。

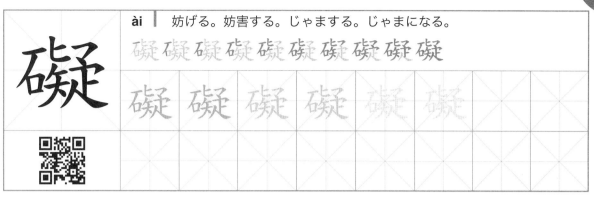

繳

jiǎo | 支払う。さしだす。税金を納める。

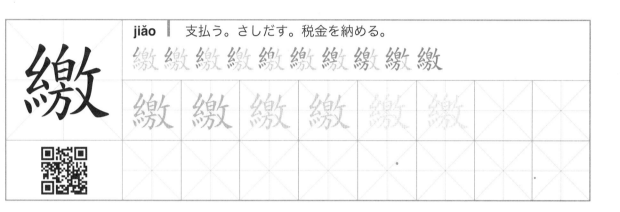

臘

là | 旧暦の 12 月、臘月。天日に干し肉、魚。

譜

pǔ | 楽譜。曲譜。系譜。曲をつける。成算。規範から外れる。威張る。

譜譜譜譜譜譜譜譜譜譜

譜 譜 譜 譜 譜 譜

蹲 dūn ┃ じゃがむ。とどまる。ぶらぶらする。

蹲 蹲 蹲 蹲 蹲 蹲 蹲 蹲 蹲 蹲

蹲 蹲 蹲 蹲 蹲 蹲

轎 jiào ┃ かご。

轎 轎 轎 轎 轎 轎 轎 轎 轎 轎

轎 轎 轎 轎 轎 轎

霧 wù ┃ きり。朝霧。薄霧。

霧 霧 霧 霧 霧 霧 霧 霧 霧 霧

霧 霧 霧 霧 霧 霧

韻 yùn ┃ 風流な趣。風雅。快い音色。美しく調和した響き。

韻 韻 韻 韻 韻 韻 韻 韻 韻 韻

韻 韻 韻 韻 韻 韻

顛

diān | てっぺん。ひっくり返る。逆さになる。倒れる。慌てる。

顛 顛 顛 顛 顛 顛 顛 顛 顛 顛

顛 顛 顛 顛 顛 顛

鵲

què | 動物の名。カササギ。

鵲 鵲 鵲 鵲 鵲 鵲 鵲 鵲 鵲 鵲

鵲 鵲 鵲 鵲 鵲 鵲

龐

páng | 膨大である。顔つき。中国人の姓の一つ。

龐 龐 龐 龐 龐 龐 龐 龐 龐 龐

龐 龐 龐 龐 龐 龐

懸

xuán | ぶら下がる。ものをかける。持ち上げる。心配する。距離が遠い。

懸 懸 懸 懸 懸 懸 懸 懸 懸 懸 懸

懸 懸 懸 懸 懸 懸

攔
lán | ふさぐ、引き止める。阻止する。

攔 攔 攔 攔 攔 攔 攔 攔 攔 攔 攔

攔 攔 攔 攔 攔 攔

獻
xiàn | ささげる。差し上げる。献上する。やってみせる。

獻 獻 獻 獻 獻 獻 獻 獻 獻 獻 獻

獻 獻 獻 獻 獻 獻

癢
yǎng | かゆい。むずむずする。

癢 癢 癢 癢 癢 癢 癢 癢 癢 癢 癢

癢 癢 癢 癢 癢 癢

籍
jí | 書籍。国籍。入籍。戸籍。

籍 籍 籍 籍 籍 籍 籍 籍 籍 籍 籍

籍 籍 籍 籍 籍 籍

耀

yào | 光が強くさす。輝いている。光栄。

耀 耀 耀 耀 耀 耀 耀 耀 耀 耀 耀

耀 耀 耀 耀 耀 耀

蘇

sū | 植物の名。紫蘇。中国人の姓の一つ。中国の江蘇省の略称。

蘇 蘇 蘇 蘇 蘇 蘇 蘇 蘇 蘇 蘇 蘇

蘇 蘇 蘇 蘇 蘇 蘇

譬

pì | 例える。

譬 譬 譬 譬 譬 譬 譬 譬 譬 譬 譬

譬 譬 譬 譬 譬 譬

躁

zào | いらいらする。焦る。ひどく焦っている。

躁 躁 躁 躁 躁 躁 躁 躁 躁 躁 躁

躁 躁 躁 躁 躁 躁

饒 ráo 許す。勘弁する。富む。満ちる。中国人の姓の一つ。

饒饒饒饒饒饒饒饒饒饒饒

饒 饒 饒 饒 饒 饒

騰 téng 部屋などをあける。昇る。飛び立つ。勢いよく走る。

騰騰騰騰騰騰騰騰騰騰騰

騰 騰 騰 騰 騰 騰

騷 sāo 騒がしい。騒ぎ乱れる。憂愁。

騷騷騷騷騷騷騷騷騷騷

騷 騷 騷 騷 騷 騷

懼 jù 恐がる。恐れる。

懼懼懼懼懼懼懼懼懼懼懼

懼 懼 懼 懼 懼 懼

| 攝 | shè | 写真をとる。摂取する。管理する。摂政する。 |

攝攝攝攝攝攝攝攝攝攝攝

攝 攝 攝 攝 攝 攝

| 欄 | lán | 欄干。雑誌などの紙面の区分された部分。 |

欄欄欄欄欄欄欄欄欄欄欄

欄 欄 欄 欄 欄 欄

| 灌 | guàn | 流し込む。注ぐ。録音する。灌漑する。 |

灌灌灌灌灌灌灌灌灌灌灌

灌 灌 灌 灌 灌 灌

| 犧 | xī | 犠牲する。 |

犧犧犧犧犧犧犧犧犧犧犧

犧 犧 犧 犧 犧 犧

蠟

là | 蝋燭。ワックス。蜜蝋。

蠟 蠟 蠟 蠟 蠟 蠟 蠟 蠟 蠟 蠟 蠟

蠟 蠟 蠟 蠟 蠟 蠟

蠢

chǔn | ばかばかしい。間抜けである。うごめく。

蠢 蠢 蠢 蠢 蠢 蠢 蠢 蠢 蠢 蠢 蠢

蠢 蠢 蠢 蠢 蠢 蠢

譽

yù | 名誉。誉れ。褒めたたえる。

譽 譽 譽 譽 譽 譽 譽 譽 譽 譽 譽

譽 譽 譽 譽 譽 譽

躍

yuè | 跳ぶ。跳ねる。活躍する。欣喜雀躍する。

躍 躍 躍 躍 躍 躍 躍 躍 躍 躍 躍

躍 躍 躍 躍 躍 躍

轟

hōng | とどろき。攻撃する。駆ける。

轟 轟 轟 轟 轟 轟 轟 轟 轟 轟 轟

轟 轟 轟 轟 轟 轟

辯

biàn | 述べ言う。弁解する。

辯 辯 辯 辯 辯 辯 辯 辯 辯 辯 辯

辯 辯 辯 辯 辯 辯

驅

qū | 追い立てる。車や馬などを走らせる。追い出す。先導する。

驅 驅 驅 驅 驅 驅 驅 驅 驅 驅 驅

驅 驅 驅 驅 驅 驅

囉

luō | くどい。煩わしい。面倒くさい。

囉 囉 囉 囉 囉 囉 囉 囉 囉 囉 囉 囉

囉 囉 囉 囉 囉 囉

灑

sǎ | 水などをかける。こぼれ落ちる。

灑灑灑灑灑灑灑灑灑灑灑灑

灑 灑 灑 灑 灑 灑

疊

dié | 積み重ねる。重複する。折り畳む。掛け布団などを畳む。

疊疊疊疊疊疊疊疊疊疊疊疊

疊 疊 疊 疊 疊 疊

聾

lóng | 耳が聞こえない。つんぼ。

聾聾聾聾聾聾聾聾聾聾聾聾

聾 聾 聾 聾 聾 聾

臟

zàng | 心、肝臓などの臓器。

臟臟臟臟臟臟臟臟臟臟臟臟

臟 臟 臟 臟 臟 臟

襲 xí | 襲撃する。そのとおりにする。承継する。

襲 襲 襲 襲 襲 襲 襲 襲 襲 襲 襲 襲

襲 襲 襲 襲 襲 襲

顫 chàn | 震える。ふるえ動く。驚く。

顫 顫 顫 顫 顫 顫 顫 顫 顫 顫 顫 顫

顫 顫 顫 顫 顫 顫

攪 jiǎo | じゃまする。かき回す。かき混ぜる。かきみだす。

攪 攪 攪 攪 攪 攪 攪 攪 攪 攪 攪 攪

攪 攪 攪 攪 攪 攪

竊 qiè | 盗む。窃取する。ひそかに。ひそひそと。

竊 竊 竊 竊 竊 竊 竊 竊 竊 竊 竊 竊

竊 竊 竊 竊 竊 竊

蘿

luó ｜ 植物の名。大根。人参。つるのある植物。

蘿 蘿 蘿 蘿 蘿 蘿 蘿 蘿 蘿 蘿 蘿 蘿

蘿 蘿 蘿 蘿 蘿 蘿

釀

niàng ｜ 醸造する。引き起こす。悪い結果をもたらす。お酒。

釀 釀 釀 釀 釀 釀 釀 釀 釀 釀 釀 釀 釀

釀 釀 釀 釀 釀 釀

籬

lí ｜ まがき。垣根。

籬 籬 籬 籬 籬 籬 籬 籬 籬 籬 籬 籬 籬

籬 籬 籬 籬 籬 籬

蠻

mán ｜ 蛮族。乱暴である。荒々しい。道理を無視する。

蠻 蠻 蠻 蠻 蠻 蠻 蠻 蠻 蠻 蠻 蠻 蠻 蠻

蠻 蠻 蠻 蠻 蠻 蠻

豔

yàn | 色鮮やかである。色美しい。羨む。ロマンス。

豔 豔 豔 豔 豔 豔 豔 豔 豔 豔 豔 豔 豔

豔 豔 豔 豔 豔 豔

艷

yàn | 「豔」の異体字である。意味、発音が同じで、通用する漢字。

艷 艷 艷 艷 艷 艷 艷 艷 艷 艷 艷 艷 艷

艷 艷 艷 艷 艷 艷

鬱

yù | 憂鬱。気がふさぐ。草木が茂っている。

鬱 鬱 鬱 鬱 鬱 鬱 鬱 鬱 鬱 鬱 鬱 鬱 鬱

鬱 鬱 鬱 鬱 鬱 鬱

LifeStyle077

華語文書寫能力習字本：中日文版精熟級6
（依國教院三等七級分類，含日文釋意及筆順練習QR Code）

編著	療癒人心悅讀社
QR Code 書寫示範	劉嘉成
美術設計	許維玲
編輯	彭文怡
校對	連玉瑩
企畫統籌	李橘
總編輯	莫少閒
出版者	朱雀文化事業有限公司
地址	台北市基隆路二段 13-1 號 3 樓
電話	02-2345-3868
傳真	02-2345-3828
e-mail	redbook@hibox.biz
網址	http://redbook.com.tw
總經銷	大和書報圖書股份有限公司 02-8990-2588
ISBN	978-626-7064-40-5
初版一刷	2023.07
定價	219 元
出版登記	北市業字第1403號

國家圖書館出版品預行編目

華語文書寫能力習字本：中日文
版精熟級6，療癒人心悅讀社編
著；--初版--臺北市：朱雀文化，
2023.07
面；公分--（Lifestyle；77）
ISBN 978-626-7064-40-5（平裝）
1.習字範本 2.CTS：漢字

About 買書：
●實體書店：北中南各書店及誠品、 金石堂、 何嘉仁等連鎖書店均有販售。 建議直接以書名或作者名， 請書店店員幫忙尋找書籍及訂購。
●●網路購書：至朱雀文化網站、 朱雀蝦皮購書可享85折起優惠， 博客來、 讀冊、 PCHOME、 MOMO、誠品、 金石堂等網路平台亦均有販售。